技工院校室内设计专业规划教材

设计构成

文健 区静 郑晓燕 主编
潘启丽 唐楚柔 范婕 副主编

华中科技大学出版社
http://www.hustp.com
中国·武汉

内容简介

本书从平面构成、色彩构成及立体构成在设计领域中的应用三个方面进行理论讲解和实操训练，详细阐述了三大设计构成的基本概念、特点、制作方法和制作步骤，并将设计构成的基础理论知识与室内设计应用的专业知识联系起来，让学生清晰地感知课程的学习目的和意义。本书还注重对优秀中国传统文化的传承，讲好中国故事，树立文化自信，将中国传统文化内涵、元素和符号有机融入设计构成专业教学之中，培养学生的社会主义核心价值观和工匠精神。

图书在版编目（CIP）数据

设计构成 / 文健，区静，郑晓燕主编．— 武汉：华中科技大学出版社，2020.7（2024.7重印）

技工院校室内设计专业规划教材

ISBN 978-7-5680-6286-2

Ⅰ．①设… Ⅱ．①文… ②区… ③郑… Ⅲ．①艺术构成－设计学－技工学校－教材 Ⅳ．① J06

中国版本图书馆 CIP 数据核字 (2020) 第 116336 号

设计构成
Sheji Goucheng

文健　区静　郑晓燕　主编

策划编辑：金　紫	
责任编辑：陈　忠	
装帧设计：金　金	
责任校对：周怡露	
责任监印：朱　玢	
出版发行：华中科技大学出版社（中国•武汉）	电　话：（027）81321913
武汉市东湖新技术开发区华工科技园	邮　编：430223
录　　排：天津清格印象文化传播有限公司	
印　　刷：湖北新华印务有限公司	
开　　本：889mm×1194mm　1/16	
印　　张：9	
字　　数：269 千字	
版　　次：2024 年 7 月第 1 版第 4 次印刷	
定　　价：55.00 元	

本书若有印装质量问题，请向出版社营销中心调换
全国免费服务热线 400-6679-118 竭诚为您服务
版权所有　侵权必究

技工院校室内设计专业规划教材 编写委员会名单

● 编写委员会主任委员

文健（广州城建职业学院科研副院长）

王博（广州市工贸技师学院文化创意产业系室内设计教研组组长）

罗菊平（佛山市技师学院设计系副主任）

叶晓燕（广东省城市建设技师学院艺术设计系主任）

宋雄（广州市工贸技师学院文化创意产业系副主任）

谢芳（广东省理工职业技术学校室内设计教研室主任）

吴宗建（广东省集美设计工程有限公司山田组设计总监）

刘洪麟（广州大学建筑设计研究院设计总监）

曹建光（广东建安居集团有限公司总经理）

汪志科（佛山市拓维室内设计有限公司总经理）

● 编委会委员

张宪梁、陈淑迎、姚婷、李程鹏、阮健生、肖龙川、陈杰明、廖家佑、陈升远、徐君永、苏俊毅、邹静、孙佳、何超红、陈嘉鎏、钟燕、朱江、范婕、张淏、孙程、陈阳锦、吕春兰、唐楚柔、高飞、宁少华、麦绮文、赖映华、陈雅婧、陈华勇、李儒慧、阚俊莹、吴静纯、黄雨佳、李洁如、郑晓燕、邢学敏、林颖、区静、任增凯、张琮、陆妍君、莫家娉、叶志鹏、邓子云、魏燕、葛巧玲、刘锐、林秀琼、陶德平、梁均洪、曾小慧、沈嘉彦、李天新、潘启丽、冯晶、马定华、周丽娟、黄艳、张夏欣、赵崇斌、邓燕红、李魏巍、梁露茜、刘莉萍、熊浩、练丽红、康弘玉、李芹、张煜、李佑广、周亚蓝、刘彩霞、蔡建华、张嫄、张文倩、李盈、安怡、柳芳、张玉强、夏立娟、周晟恺、林挺、王明觉、杨逸卿、罗芬、张来涛、吴婷、邓伟鹏、胡彬、吴海强、黄国燕、欧浩娟、杨丹青、黄华兰、胡建新、王剑锋、廖玉云、程功、杨理琪、叶紫、余巧倩、李文俊、孙靖诗、杨希文、梁少玲、郑一文、李中一、张锐鹏、刘珊珊、王奕琳、靳欢欢、梁晶晶、刘晓红、陈书强、张劼、罗茗铭、曾蔷、刘珊、赵海、孙明媚、刘立明、周子渲、朱苑玲、周欣、杨安进、吴世辉、朱海英、薛家慧、李玉冰、罗敏熙、原浩麟、何颖文、陈望望、方剑慧、梁杏欢、陈承、黄雪晴、罗活活、尹伟荣、冯建瑜、陈明、周波兰、李斯婷、石树勇、尹庆

● 总主编

文健，教授，高级工艺美术师，国家一级建筑装饰设计师。全国优秀教师，2008年、2009年和2010年连续三年获评广东省技术能手。2015年被广东省人力资源和社会保障厅认定为首批广东省室内设计技能大师，2019年被广东省教育厅认定为建筑装饰设计技能大师。中山大学客座教授，华南理工大学客座教授，广州大学建筑设计研究院室内设计研究中心客座教授。出版艺术设计类专业教材120种，拥有自主知识产权的专利技术130项。主持省级品牌专业建设、省级实训基地建设、省级教学团队建设3项。主持100余项室内设计项目的设计、预算和施工，内容涵盖高端住宅空间、办公空间、餐饮空间、酒店、娱乐会所、教育培训机构等，获得国家级和省级室内设计一等奖5项。

合作编写单位

（1）合作编写院校

广州市工贸技师学院	东莞实验技工学校
佛山市技师学院	广东省粤东技师学院
广东省城市建设技师学院	珠海市技师学院
广东省理工职业技术学校	广东省工业高级技工学校
台山市敬修职业技术学校	广东省工商高级技工学校
广州市轻工技师学院	广东江南理工高级技工学校
广东省华立技师学院	广东羊城技工学校
广东花城工商高级技工学校	广州市从化区高级技工学校
广东省技师学院	广州造船厂技工学校
广州城建技工学校	海南省技师学院
广东岭南现代技师学院	贵州省电子信息技师学院
广东省国防科技技师学院	
广东省岭南工商第一技师学院	
广东省台山市技工学校	
茂名市交通高级技工学校	
阳江技师学院	
河源技师学院	
惠州市技师学院	
广东省交通运输技师学院	
梅州市技师学院	
中山市技师学院	
肇庆市技师学院	
江门市新会技师学院	
东莞市技师学院	
江门市技师学院	
清远市技师学院	
山东技师学院	
广东省电子信息高级技工学校	

（2）合作编写企业

广东省集美设计工程有限公司
广东省集美设计工程有限公司山田组
广州大学建筑设计研究院
中国建筑第二工程局有限公司广州分公司
中铁一局集团有限公司广州分公司
广东华坤建设集团有限公司
广东翔顺集团有限公司
广东建安居集团有限公司
广东省美术设计装修工程有限公司
深圳市卓艺装饰设计工程有限公司
深圳市深装总装饰工程工业有限公司
深圳市名雕装饰股份有限公司
深圳市洪涛装饰股份有限公司
广州华浔品味装饰工程有限公司
广州浩弘装饰工程有限公司
广州大辰装饰工程有限公司
广州市铂域建筑设计有限公司
佛山市室内设计协会
佛山市拓维室内设计有限公司
佛山市星艺装饰设计有限公司
佛山市三星装饰设计工程有限公司
佛山市湛江设计力量
广州瀚华建筑设计有限公司
广东岸芷汀兰装饰工程有限公司
广州翰思建筑装饰有限公司
广州市玉尔轩室内设计有限公司
武汉半月景观设计公司
惊喜（广州）设计有限公司

前言

设计构成是室内设计专业的一门基础必修课。所谓设计构成，即构造、解构、重构、组合，就是将设计中所需要的诸多要素和符号，按照形式美的艺术法则，重新组合成新的图形或造型。设计构成是现代造型设计的通用语言，也是视觉传达艺术重要的创作手法。

本书在编写上紧贴室内设计专业的岗位技能需求，按照职业教育的特点，理论与实践紧密结合，注重培养学生的动手能力，重视示范步骤，图文并茂，深入浅出，具有较强的直观性。同时，本书将设计构成的理论知识与其在建筑设计、室内设计、家具设计和平面设计中的应用案例相结合，提升了理论知识的实用性。本书可作为技工院校和中职中专类职业院校室内设计专业的教材，还可以作为设计爱好者的自学辅导用书。

本书由广州城建职业学院文健、广东省城市建设技师学院区静和郑晓燕、佛山市技师学院唐楚柔和范婕、广东省国防科技技师学院潘启丽编写，并在编写过程中得到了多所职业类院校师生的大力支持和帮助，在此表示衷心的感谢。本书在编写过程中使用了部分图片，在此向这些图片的版权所有者表示诚挚的谢意！由于客观原因，我们无法联系到您。如您能与我们取得联系，我们将在第一时间更正任何错误或疏漏。本书项目一的学习任务一和学习任务二，以及项目二、项目五由文健编写；项目一的学习任务三由范婕编写；项目四由区静编写；项目三的学习任务一、学习任务二和学习任务三由郑晓燕编写；项目三的学习任务四和学习任务五由潘启丽编写；项目三的学习任务六由唐楚柔编写。由于编者水平有限，本书可能存在一些不足之处，敬请读者批评指正。

文健
2020.6.15

序言

技工教育是中国职业技术教育的重要组成部分，主要承担培养高技能产业工人和技术工人的任务。随着"中国制造2025"战略的逐步实施，建设一支高素质的技能人才队伍是实现规划目标的必备条件。如今，技工院校的办学水平和办学条件已经得到很大的改善，进一步提高技工院校的教育、教学水平，提升技工院校学生的职业技能和就业率，弘扬和培育工匠精神，打造技工教育的特色，已成为技工院校的共识。而技工院校高水平专业教材建设无疑是技工教育特色发展的重要抓手。

本套规划教材以国家职业标准为依据，以培养学生的综合职业能力为目标，以典型工作任务为载体，以学生为中心，根据典型工作任务和工作过程设计教材的项目和学习任务。同时，按照职业标准和学生自主学习的要求进行教材内容的设计，结合理论教学与实践教学，实现能力培养与工作岗位对接。

本套规划教材的特色在于，在编写体例上与技工院校倡导的"教学设计项目化、任务化，课程设计教、学、做一体化，工作任务典型化，知识和技能要求具体化"紧密结合，体现任务引领实践的课程设计思想，以典型工作任务和职业活动为主线设计教材结构，以职业能力培养为核心，将理论教学与技能操作相融合作为课程设计的抓手。本套规划教材在理论讲解环节做到简洁实用，深入浅出；在实践操作训练环节体现以学生为主体的特点，创设工作情境，强化教学互动，让实训的方式、方法和步骤清晰明确，可操作性强，并能激发学生的学习兴趣，促进学生主动学习。

为了打造一流品质，本套规划教材组织了全国40余所技工院校共100余名一线骨干教师和室内设计企业的设计师（工程师）参与编写。校企双方的编写团队紧密合作，取长补短，建言献策，让本套规划教材更加贴近专业岗位的技能需求和技工教育的教学实际，也让本套规划教材的质量得到了充分保证。衷心希望本套规划教材能够为我国技工教育的改革与发展贡献力量。

技工院校室内设计专业规划教材 总主编

教授／高级技师 文健

2020年6月

课时安排（建议课时72）

项目	课程内容	课时	
项目一 设计构成概述	学习任务一 设计构成的基本概念和发展脉络	4	12
	学习任务二 形式美法则的运用	4	
	学习任务三 设计构成的学习目的和方法	4	
项目二 平面构成在 设计领域中的应用	学习任务一 点线面构成	4	20
	学习任务二 重复构成和近似构成	4	
	学习任务三 发射构成和渐变构成	4	
	学习任务四 特异构成和密集构成	4	
	学习任务五 对比构成和肌理构成	4	
项目三 色彩构成在 设计领域中的应用	学习任务一 色彩原理	4	24
	学习任务二 色彩对比	4	
	学习任务三 色彩协调	4	
	学习任务四 色彩推移	4	
	学习任务五 色彩空间混合	4	
	学习任务六 色彩的感觉	4	
项目四 立体构成在 设计领域中的应用	学习任务一 线立体构成	4	12
	学习任务二 块立体构成	4	
	学习任务三 纸雕立体构成	4	
项目五 设计构成经典案例赏析	设计构成经典案例赏析	4	4

目 录

项目一 设计构成概述

学习任务一 设计构成的基本概念和发展脉络………002
学习任务二 形式美法则的运用…………………015
学习任务三 设计构成的学习目的和方法…………023

项目二 平面构成在设计领域中的应用

学习任务一 点线面构成……………………029
学习任务二 重复构成和近似构成………………035
学习任务三 发射构成和渐变构成………………040
学习任务四 特异构成和密集构成………………044
学习任务五 对比构成和肌理构成………………050

项目三 色彩构成在设计领域中的应用

学习任务一 色彩原理………………………058
学习任务二 色彩对比………………………064
学习任务三 色彩协调………………………078
学习任务四 色彩推移………………………084
学习任务五 色彩空间混合……………………088
学习任务六 色彩的感觉……………………092

项目四 立体构成在设计领域中的应用

学习任务一 线立体构成……………………098
学习任务二 块立体构成……………………110
学习任务三 纸雕立体构成……………………117

项目五 设计构成经典案例赏析

项目一
设计构成概述

学习任务一　设计构成的基本概念和发展脉络
学习任务二　形式美法则的运用
学习任务三　设计构成的学习目的和方法

学习任务一 设计构成的基本概念和发展脉络

教学目标

（1）专业能力：能通过了解设计构成的基本概念，培养抽象思维能力；能厘清设计构成的发展脉络，并找出其中的艺术规律；能创造性地归纳出设计构成的艺术语言。

（2）社会能力：能从中国传统图案和符号中提炼出设计构成的元素和符号；能有效地搜集设计构成的案例作品；能够分析各类设计中设计构成是如何应用的，并能生动地表述出来。

（3）方法能力：资料搜集、整理和应用能力，设计案例分析能力，创造性思维能力。

学习目标

（1）知识目标：设计构成的基本概念和表现形式；设计构成的发展脉络和代表艺术形式。

（2）技能目标：能够从设计构成发展脉络中归纳出艺术表现的规律，并应用于作品设计中。

（3）素质目标：能够深度挖掘设计构成发展过程中各艺术流派的艺术观念，并能清晰表述其作品的艺术内涵，培养综合审美能力。

教学建议

1. 教师活动

（1）教师通过展示设计构成发展过程中各艺术流派的设计作品图片，提高学生对设计构成的直观认识和艺术审美能力。

（2）引导学生发掘中华传统艺术中的设计构成理念，并能够创造性地提炼和整理出来。

2. 学生活动

（1）选取设计构成发展过程中一个代表性艺术流派的设计作品进行深度分析，并现场展示和讲解，训练语言表达能力和综合审美能力。

（2）发掘日常生活中的设计构成形态，并形成系统资料，为今后的设计创作储备素材。

一、学习问题导入

设计构成无处不在，已经融入人们日常生活中的方方面面，如图 1-1 所示。

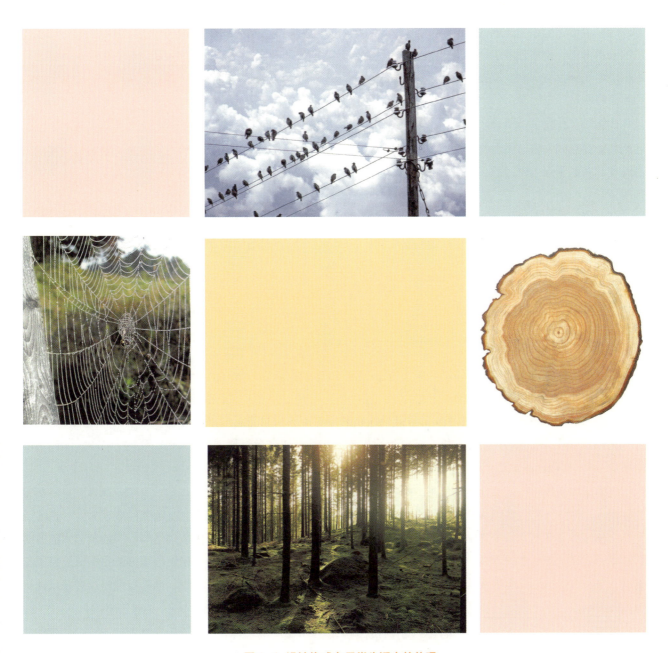

图 1-1 设计构成在日常生活中的体现

二、学习任务讲解

1. 设计构成的基本概念

所谓设计构成，即构造、解构、重构、组合，就是将设计中所需要的诸多要素和符号，按照形式美的艺术法则，重新组合成新的图形或造型。设计构成是现代造型设计的通用语言，是视觉传达艺术重要的创作手法。设计构成主要分为三个大类，即平面构成、色彩构成和立体构成。

平面构成是指将点、线、面或基本形等视觉元素在平面上按照一定的美学法则和创作意图进行编排和组合的一种艺术表现形式。平面构成是艺术设计的基础，主要利用点、线、面等视觉元素进行造型，以及将这些元素按照形式美的法则进行组合。平面构成是一种理性的艺术表现形式，它既强调形态之间的比例、平衡、对比、节奏、律动、推移，又讲究图形给人的视觉引导作用。平面构成主要探索二维空间的视觉造型语言，以及形象的创造、骨格的组织、元素的构成规律等艺术表现问题。平面构成通过对视觉元素的重新组合与编排，创造抽象的艺术形态，丰富艺术表现的形式，是进行艺术设计之前必须要学会的视觉艺术表现语言，也是进行视觉艺术创造、了解造型观念、掌握各种构成技巧和表现方法、培养审美观及审美修养、提高创作能力、活跃设计构思所必修的设计基础课。

色彩构成是从人对色彩的知觉和心理效果出发，用科学分析的方法，把复杂的色彩现象还原为基本要素，利用色彩在空间、量与质上的可变换性，按照一定的规律去组合色彩，创造出新的色彩关系。学习色彩构成的基础理论有助于深入研究和探讨色彩的特征，理解色彩关系，掌握配色方法，帮助设计师在实际创作中有效地利用色彩。

立体构成也称空间构成，是用一定的材料，以视觉为基础，以力学为依据，将造型要素按照构成原则，组合成美好形体的构成形式。立体构成主要从空间、时间和心理三个方面综合研究空间结构与布置形式，探索空间的组合方式和造型原理。学习立体构成知识有助于树立立体造型观念，培养三维抽象构成能力和三维审美观。立体构成设计具有感性与理性、直觉与逻辑相结合的思维特点。它遵循形式美法则，运用立体构成技巧及制作工艺在三维空间中进行组合、拼装，创造出符合设计意图，且具有立体美感的形态。

2. 设计构成的发展史

设计构成这一概念最早产生于荷兰的风格派，并在以德国的包豪斯学院为中心的设计运动中得以发展和完善，并最终形成体系。风格派兴起于19世纪末、20世纪初的荷兰，以画家蒙德里安为代表，强调纯造型的表现和绝对抽象的设计原则。风格派主张从传统及个性崇拜的约束下解放艺术，认为艺术应脱离于自然而取得独立，艺术家只有用几何形象的组合和构图来表现宇宙根本的和谐法则才是最重要的。风格派还认为"把生活环境抽象化，这对人们的生活就是一种真实"。

风格派的思想和形式早期来自蒙德里安的绘画实践。蒙德里安（1872—1944年）出生于荷兰，是风格派的创始人。他的作品主要用线分割空间，构成一种理性的视觉美感。他崇尚构成主义绘画的表现方式，在《造型艺术与纯粹造型艺术》一文中说道，"我感到'纯粹实在'只能通过纯粹造型来表达"，"抽象艺术的首要和基本的规律，是艺术的平衡，这种平衡是表与里的平衡、个性与集体的平衡、自然与精神的平衡以及特质与意识的平衡"。他毕生追求纯粹性的绘画和造型方式，对现代实用美术、建筑设计、家具设计以及服装设计有极大的影响力。

蒙德里安认为艺术应该完全脱离自然的外在形式，追求"绝对的境界"。他运用最基本的元素——直线、直角、三原色和无彩色系等来作画。他的作品只由直线和横线构成，色彩面积的比例与分割以"造型数学"为指导，一切都在严格的理性控制之下，故人们称他的作品风格为"冷抽象"，即冷静的抽象形式。蒙德里安作品如图1-2～图1-5所示，其色彩构成主义在设计中的应用如图1-6～图1-7所示。

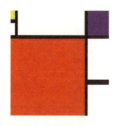
图1-2　红黄蓝构图一
　　　　蒙德里安　作

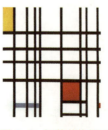
图1-3　红黄蓝构图二
　　　　蒙德里安　作

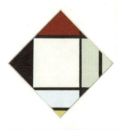
图1-4　红黄蓝构图三
　　　　蒙德里安　作

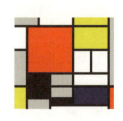
图1-5　红黄蓝构图四
　　　　蒙德里安　作

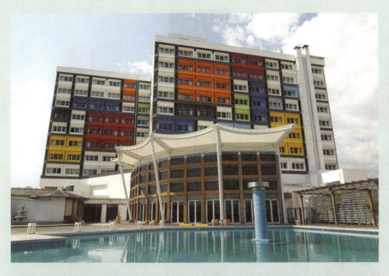
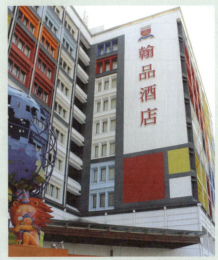
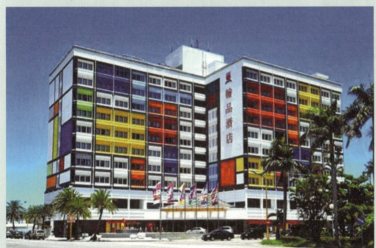

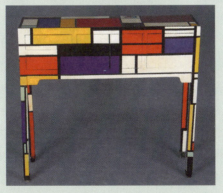
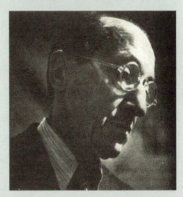

图1-6 蒙德里安的色彩构成主义在建筑设计领域的应用

酒店外观的设计借鉴了著名的风格派大师蒙德里安的色彩构成主义风格，采用色块的组合与拼贴，在有限的空间营造出强烈的视觉冲击力。实景参考的酒店为中国台湾花莲的翰品酒店（五星级）。

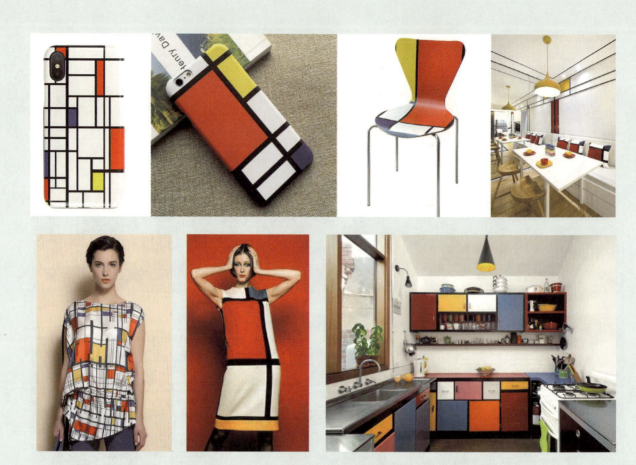

图 1-7 蒙德里安的色彩构成主义在室内设计、家具设计、产品设计和服装设计领域的应用

风格派另外一个代表人物是里特维尔德。里特维尔德（1888-1964 年）是荷兰著名建筑师和设计师，他一生完成了 215 个家具设计、232 个建筑设计，以及 249 个室内、平面等方面的设计。他未受过正规的建筑和设计职业教育，所有的设计经验都是在工作中积累的。受风格派画家的影响，里特维尔德从 20 世纪 20 年代初就开始尝试在家具和建筑设计中将原色与黑白灰相结合。他运用原色的理念是"色彩必须跟随形式，甚至强于形式"。他成功地重构了家具和建筑设计的"语言"。这一时期，他把 1917 年设计的椅子做了修改，并赋予色彩，黑色用于构架，黄色用在端头，而红和蓝分别用在椅背和椅面，他把这种椅子命名为"红蓝椅"。红蓝椅自问世以来便被设计界推崇备至，究其原因，不是由于它的实用性，更多的是设计本身的象征性和形式的表现力。结构的组合方式极为简单，材料的剪裁采用最基本的长方体，色彩采用纯粹的原色，没有多余的装饰，也不用额外的附件，红蓝椅完完全全呈现出一种原始的状态。这种原始的简约、原色的纯粹正是风格派艺术的典型特征。红蓝椅成为古典家具和现代家具的分水岭，并成为 20 世纪现代设计的典范之一。

里特维尔德的第一个建筑设计委托是 1924 年为施罗德夫人在乌得勒支郊区设计一栋住宅，这也是风格派第一次实现他们的建筑理念。施罗德住宅的建筑外部由各种尺寸的灰色和白色平面部件构成，并结合黑色和其他原色的水平和垂直构件。这种被称为"要素主义"的设计方式模糊了室内与室外的空间划分。施罗德住宅好像一幅立体的几何抽象画，墙体与楼板的穿插，空间的模糊渗透，非对称的分割，精妙的比例，看似简单的一栋住宅却蕴含丰富的变化。

里特维尔德的设计作品如图 1-8～图 1-9 所示。

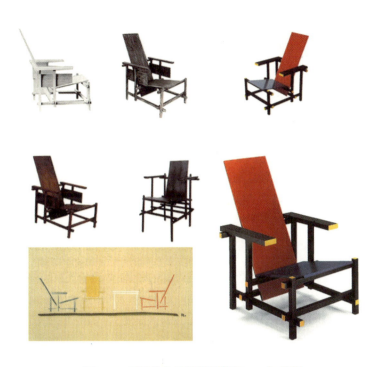

图1-8 里特维尔德的设计作品——红蓝椅

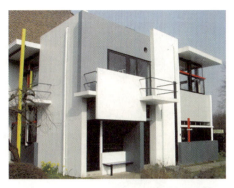

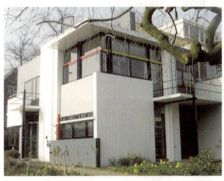

图1-9 里特维尔德的设计作品——施罗德住宅

设计构成作为现代设计的理念是在德国包豪斯学院的设计教育中确立的。包豪斯学院于1919年由德国著名建筑师、设计理论家格罗皮乌斯（图1-10）创建，这里集中了20世纪初欧洲各国对于设计的新探索与试验成果，特别是将荷兰风格派运动和俄国构成主义运动的成果加以发展和完善，成为集欧洲现代主义设计运动大成的中心，它把欧洲的现代主义设计运动推到一个空前的高度。

包豪斯建立了以观念和解决问题为中心的设计体系。这种设计体系强调对美学、心理学、工程学和材料学进行科学的研究，用科学的方式将艺术分解成点、线、面以及空间、色彩等基本元素。它寻求的是形态之间的组合关系，使艺术脱离了传统的装饰手段，从而充分运用构成抽象地表现客观世界。

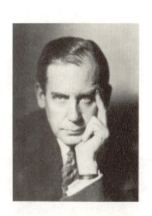

图1-10 格罗皮乌斯像

包豪斯所创造的作品既是艺术的，又是科学的，既是设计的，又是实用的，同时还能够大批量生产制造。包豪斯学院的学生不但要学习设计、造型和材料，还要学习绘图、构图和制作。学院里有一系列的生产车间和作坊，如木工车间、砖石车间、钢材车间、陶瓷车间等，以便学生将自己的设计作品制作出来。包豪斯学院既聘请艺术家担任讲师和教授（如康定斯基、伊顿、克利等艺术大师），又聘请许多技艺高超的工匠担任生产车间和作坊里的师傅。这种将技术与艺术相结合的教学模式，奠定了现代设计教育的基础（图1-11、图1-12）。

包豪斯学院的师生代表作品如图1-13～图1-16所示。

图1-11 格罗皮乌斯设计的包豪斯校舍

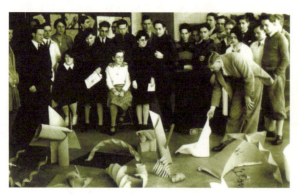
图1-12 包豪斯的一堂基础构成课

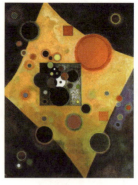
图1-13 《粉色的音调》 康定斯基 作

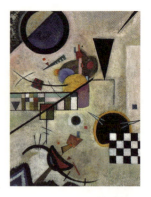
图1-14 《点线面协奏曲》 康定斯基 作

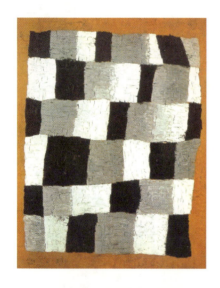
图1-15 《和谐之物》 克利 作

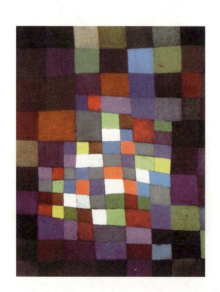
图1-16 《花朵盛开》 克利 作

在设计构成的发展进程中，对其理论体系完善产生重要影响的是立体主义画派。其后，许多当代的艺术流派纷纷借鉴和融合了构成艺术设计理论，创造出了众多艺术表现形式，极大地丰富了艺术表现的内涵。其中较有影响力的艺术流派和艺术表现形式有立体主义画派、抽象表现主义派、波普艺术、涂鸦艺术和装置艺术等。

（1）立体主义画派。

立体主义画派是西方现代艺术史上的一个运动和流派，主要追求一种几何形体的美，追求形式的排列组合所产生的美感。它否定了从一个视点观察事物和表现事物的传统方法，把三维空间的画面归结成平面的、二维空间的画面，强调由直线和曲线构成物体的轮廓，并利用块面堆积与交错的手法制造画面的趣味和情调。

立体主义画派在反传统的口号下具有较强的形式主义倾向，但它在艺术形式上的探索，又给现代工艺美术、装饰美术和建筑美术等注重形式美的实用艺术领域不小的推动和借鉴。其代表人物有毕加索、勃拉克、格莱兹、莱歇等，他们的作品如图1-17~图1-22所示。

毕加索是立体主义画派最重要的画家，他主张用圆柱体、球体和圆锥体来处理物象，把物体形态归纳为几何形状。同时主张从多个视点去观察和描写事物，以表现和揭示对象的形状、结构、外观和内部特征，并把不同视图在同一平面上并置表现出来，使二维平面的绘画展现出时间上的连续性。如正面与侧面形象交错共存，各部位形象脱离原有具象形正常的位置，按照作者主观的意愿重新组织与编排等。其作品是"重新组合再构成"创作思路及造型手段的典型例子。

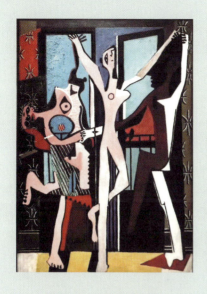
图 1-17 立体主义画家
毕加索的作品一

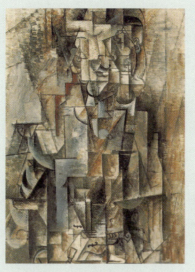
图 1-18 立体主义画家
毕加索的作品二

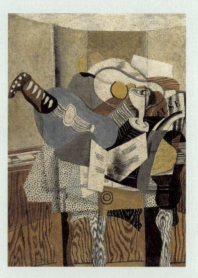
图 1-19 立体主义画家
勃拉克的作品

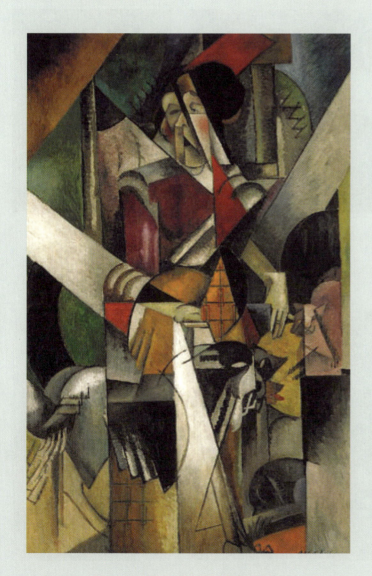
图 1-20 立体主义画家格莱兹的作品

图 1-21 立体主义画家莱歇的作品一

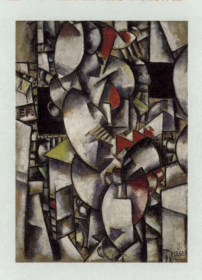
图 1-22 立体主义画家莱歇的作品二

（2）抽象表现主义派。

抽象表现主义(abstract expressionism)这个词最早是德国艺术批评家在评述康定斯基的绘画作品时使用的，1950年开始用以界定第二次世界大战后流行于美国的非几何性抽象艺术。其作品构图没有中心，篇幅较满，以线条、痕迹和斑点为符号，表现作者的主观意识。画面展现出特有的笔触、质感，以及强烈的动作效果。画家往往利用作画中的偶然事故，表现作品与作者间接的、意想不到的关系。抽象表现主义绘画使美国现代绘画第一次获得世界绘画的领导权。代表画家有米罗、波洛克、德库宁等。

杰克逊·波洛克(Jackson Pollock,1912-1956年)出生于美国，是重要的抽象表现主义画家。他把自己的作品题材解释为绘画自身的行动。他运用滴色或泼洒的方法来作画，即把画布放在地上或墙上，然后将罐子里的颜料自由而随性地往画布上倾倒或滴洒，任其在画布上滴流，创造出纵横交错的抽象线条效果。这些颜料组成的图案具有激动人心的活力，记录了他作画时直接的身体运动，他的创作过程并没有事先准备，只是由一系列即兴的行动完成（图1-23）。他在《我的绘画》一文中说道："当我作画时，我不知道自己在做什么。只有经过一段时间后，我才看到自己在做什么。我不怕反复改动或者破坏形象，因为绘画有自己的生命，我力求让这种生命出现。"他的这种作画方法后来被称为行动绘画或抽象表现主义绘画。

抽象表现主义绘画和设计作品如图1-24～图1-28所示。

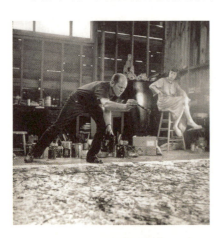

图1-23 波洛克在作画

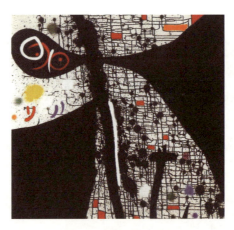

图1-24 《洞穴中的小鸟Ⅱ》
米罗 1971年 作
（162.5×130.5cm 巴塞罗那米罗基金会美术馆藏）

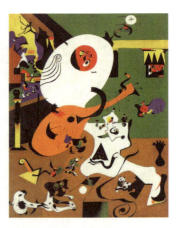

图1-25 《荷兰室内》 米罗 作

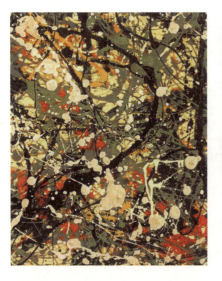

图1-26 波洛克的抽象表现主义绘画

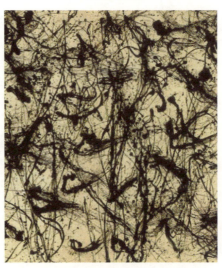

图1-27 《1950年32号作品》
波洛克 1950年 作

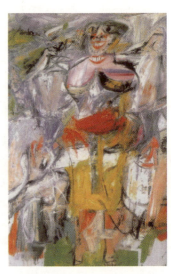

图1-28 《女人与自选车》
德库宁 作

（3）波普艺术。

波普艺术（pop art）于20世纪50年代起源于英国，后流行于美国。"波普"一词是英国评论家阿洛威于1954年创造的，意为大众化、流行化、受欢迎。波普艺术又叫流行艺术、大众艺术或通俗艺术，波普艺术的出现是工业化社会的体现。1952年底，伦敦当代艺术学院成立了一个独立集团，共同致力于对"大众文化"的关注，并讨论如何把它引入美学领域中来。而所谓"大众文化"就是指商品电视、广告宣传等大众宣传群媒介。他们一致努力要把这种大众文化从娱乐消遣、商品意识的圈子中挖掘出来，上升到美的范畴中去。波普艺术家利用废品、实物、照片等组成画面，再用颜色进行拼合，以打破传统的绘画、雕塑与工艺的界限。安迪•沃霍尔、罗波特•劳申伯格都是波普艺术的代表人物。

安迪•沃霍尔（Andy Warhol，1928-1987年）是波普艺术的倡导者和领袖，出生于美国宾州的匹兹堡，是捷克移民的后裔。安迪•沃霍尔从小酷爱绘画，喜欢看电影、杂志和连环画，在1945-1949年就读于卡内基工学院（卡耐基梅隆大学前身），1949年毕业后来到纽约，敏感的天性和精致的手艺使他成为商业设计中的高手，以平面艺术家之姿在广告界中大放异彩。

安迪•沃霍尔被誉为20世纪艺术界的著名人物，也是对波普艺术影响最大的艺术家。20世纪60年代，他开始以日常物品作为作品的表现题材来反映美国的现实生活，他喜欢完全取消艺术创作的手工操作，经常直接将美钞、罐头盒、垃圾及名人照片一起贴在画布上，打破了高雅与通俗的界限。作为20世纪波普艺术最著名的代表人物，他的所有作品都用丝网印刷技术制作，形象可以无数次地重复，给画面带来一种特有的呆板效果。他偏爱重复和复制，对于他来说，没有"原作"可言，他的作品全是复制品，他就是要用无数的复制品来取代原作的地位。他有意地在画中消除个性与感情的色彩，不动声色地把再平凡不过的形象罗列出来。他有一句著名的格言："我想成为一台机器。"实际上，安迪•沃霍尔画中特有的那种单调、无聊和重复，所传达的是某种冷漠、空虚、疏离的感觉，表现了当代高度发达的商业文明社会中人们内在的感情。

安迪•沃霍尔除了是波普艺术的领袖人物，还是电影制片人、作家、摇滚乐作曲者、出版商，是纽约社交界、艺术界大红大紫的明星式艺术家。1967年，女同性恋者维米莉•苏莲娜刺杀安迪•沃霍尔，此后他一直没有康复。1987年，安迪•沃霍尔死于外科手术。

波普艺术绘画和设计作品如图1-29～图1-33所示。

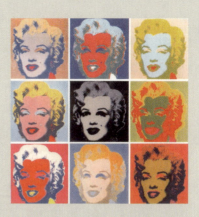

图1-29 《玛丽莲•梦露》
安迪•沃霍尔 作

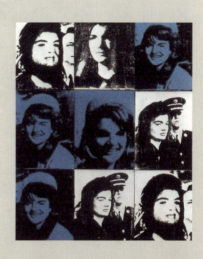

图1-30 《杰奎琳•肯尼迪》
安迪•沃霍尔 作

图1-31 受波普艺术影响的建筑设计一

图1-32 受波普艺术影响的建筑设计二

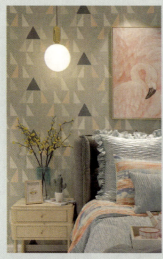
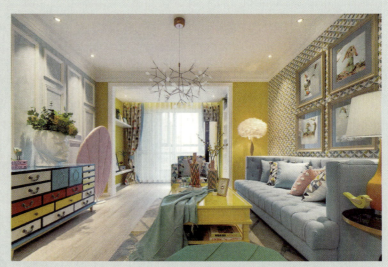

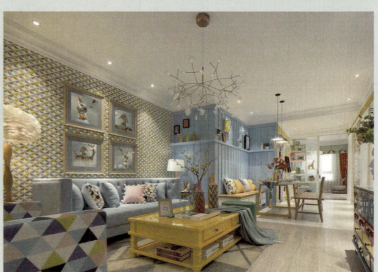

图 1-33 受波普艺术影响的室内设计

(4) 涂鸦艺术。

"涂鸦"(graffiti) 是指在墙上乱涂乱画的图像。它起源于 20 世纪 60 年代末的美国，涂鸦艺术的出现反映了美国社会贫富差距悬殊的现实，这种社会状况挑起了生活于社会底层的人们的一些不满与反叛，从而出现了一些街头篮球、街舞和涂鸦。涂鸦最早是由一些具有反叛精神的青少年发起的，他们蔑视正统，将世俗文化的碎片重新建构起来。涂鸦者最初将墙作为唯一介质，涂上自己的名字、门牌号或绰号，以文字多见。为了不让警察抓住，他们的签名只是一个简单的单词。后来，图画、符号和标志反过来压倒文字成为主导。不久，他们打起了地铁的主意，地铁车厢成了一个流动的涂鸦展览会。

涂鸦者大都来自社会底层，大部分人既不是艺术学院的学生也不是专业的艺术家，他们都有自己的想法，即使没有报酬，也心甘情愿地常年出现在纽约的黑夜里，为的只是第二天行人能看一眼自己的作品。涂鸦行为引起了社会媒体以及主流艺术文化界的注意，于是大型精致的卡通绘画图像出现，学院派也跟进，慢慢地涂鸦艺术不再是反文化、反社会的行为，而且加入了艺术成分，更加合法化，从地下走到了地上。这样涂鸦由原先的反文化艺术变成一个真正的艺术分支，成为与传统绘画拥有相同性质的一种艺术。1970-1980 年举办了各种各样的涂鸦展览，代表人物有基思·哈林、让·米歇尔·巴斯奎亚特、肯尼·沙尔夫等。

基思·哈林（Keith Haring，1958-1990年）是美国著名的涂鸦艺术家，曾被视作安迪·沃霍尔的继承人。他曾在专门的视觉艺术学校学习，受过正规训练。他所描绘的艺术形象大多不经过修饰，直接通过自己的感受创作。就像他自己所说："我的绘画从来都没有预先设计过。我从不画草图，即使是画巨型壁画也是如此。"基思·哈林的画面幽默活泼，让人过目不忘。他创造了一套可供公众交流的、富有个人特色的卡通语言系统：发光的儿童、狂吠的狗、电视、太空船、飞碟、电话、爆炸的原子弹等。从1980年起，他开始在纽约地铁里的空白广告牌上画商标式样的人物，10年中，共创作了5000张地铁画。他的观众有老人、儿童和青年。他绘制了大量具有自己绘画特色的素描、印刷品、油画、雕塑、壁画、T恤衫、纽扣和旗帜。他以安迪·沃霍尔为榜样，使自己成了一个时髦的名人和成功的企业家，并成立了哈林基金会帮助艾滋病患者及儿童。1990年，31岁的基思·哈林因艾滋病去世。

涂鸦艺术作品如图1-34～图1-35所示。

图1-34 基思·哈林的涂鸦作品

图1-35 国外涂鸦作品

（5）装置艺术。

装置艺术（installation art）本身是建筑学术语，后泛指被拼贴、移动、拆卸后重新设置的艺术形式。21世纪初这个词汇又被引入美术领域，指那些与传统美术形态完全不同的作品。

装置艺术兴起于20世纪60年代，但在1942年"国际超现实主义展"的展厅里，已经有了装置艺术的痕迹。被称为早期装置艺术的是克莱因1958年创作的《虚空》，空白的展厅里，墙上没有一幅画，使观众置身于一片虚无之中。装置艺术就是这样一种独特的艺术形式，它需要观赏者参与其中，并且使每一位观赏者获得不同的感受。美国艺术批评家安东尼对装置艺术如此引人注目这样解释："按照解构主义艺术家的观点，世界就是文本，装置艺术可以被看作这种观念的完美宣示。但装置的意象，就连创作它的艺术家也无法完全把握。因此，'读者'能自由地根据自己的理解进行解读。装置艺术家创造了另一个世界，它是一个自我的宇宙，既陌生，又似曾相识。观众不得不自己寻找走出这微缩宇宙的途径。装置所创造的新奇的环境，引发观众的记忆，产生以记忆形式出现的经验，观众借助于自己的理解，又进一步强化这种经验。其结果是'文本'的写作，得到了观众的帮助。就装置本身而言，它们仅仅是容器而已，能容纳任何'作者'和'读者'希望放入的内容。因此，装置艺术可以作为最顺手的媒介，用来表达社会的政治或者个人的内容。"

装置艺术不受艺术门类的限制，综合地使用绘画、雕塑、建筑、音乐、戏剧、诗歌、散文、电影、电视、录音、录像、摄影、诗歌等任何能够使用的手段，可以说装置艺术是一种开放的艺术。装置艺术与科技的关系较密切，艺术家利用灯光、颜色、声响等视觉和听觉效果来影响人的心理，用心理空间来替代实用的和物理的建筑空间。装置艺术否定艺术品的永恒性质，其作品只做短期展览，极少被博物馆收藏。

装置艺术作品如图1-36～图1-38所示。

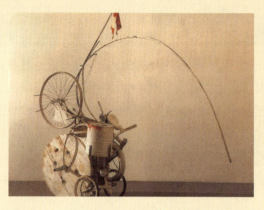 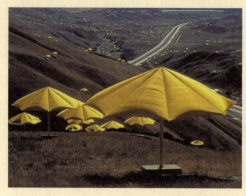

图1-36 《宇宙垃圾》 简·丁克利 作　　图1-37 《大地包裹艺术》 克里斯托 作

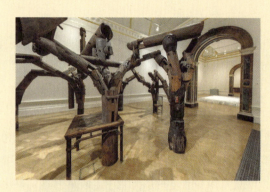

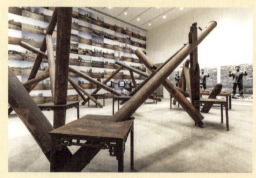 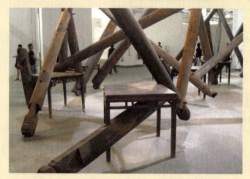

图1-38 《赤裸的生命》 艾未未 作

三、学习任务小结

本节初步了解了设计构成的基本概念和发展历程，也认识了历史上推动设计构成艺术发展的主要艺术流派。课后，同学们还应通过各种渠道多搜集关于设计构成艺术流派的资料和信息，并进行分类整理，找出不同流派代表艺术家的代表作品进行深入研究，分析其艺术特点，理解其审美特征，全面提升自己的艺术品位。

四、课后作业

（1）搜集10幅毕加索立体主义时期作品，制作成PPT。

（2）搜集10幅包豪斯家具设计和绘画作品，制作成PPT。

学习任务二 形式美法则的运用

教学目标

（1）专业能力：认识形式美法则的基本要领，并能根据不同的形式美法则绘制设计图；有能力从中国传统纹样和现代抽象图形中提炼不同的形式美，并运用到设计中。

（2）社会能力：关注日常生活中各种形式美法则的形态，搜集各种形式美法则应用于平面设计、室内设计和建筑设计中的案例；能够运用所学的形式美法则知识分析各类设计中所采用的形式美设计手法。

（3）方法能力：通过日常生活中的观察、设计网站的浏览、交流平台中的分享，提高资料搜集分类能力以及设计案例分析、提炼和应用能力。

学习目标

（1）知识目标：掌握各个形式美法则（对称与均衡、对比与统一、节奏与韵律、比例与分割）的区别与内在联系。

（2）技能目标：能够从设计案例中分析其所运用的形式美法则，并创造性地进行变化重组。同时，能够自主设计和绘制出图面工整、美观的形式美设计作品。

（3）素质目标：能够明确、大胆、清晰地表述自己的设计作品中所表现的形式美，并且具备团队协作能力和一定的语言表达能力，培养自己的综合职业能力。

教学建议

1. 教师活动

（1）教师通过展示前期搜集的日常生活和各类型设计案例中具有形式美的图片，提高学生对形式美法则的直观认识。同时，运用多媒体课件、教学视频等多种教学手段，讲授形式美法则的学习要点，指导学生进行具有形式美法则设计作品的绘制。

（2）将思想政治教育融入课堂教学，引导学生发掘中华传统艺术中的典型元素和符号，并应用到自己的形式美法则设计作品中。

（3）教师通过对优秀的形式美设计作品的展示，让学生感受如何从日常生活和各类型设计案例中熟练掌握形式美法则，并创造性地进行设计和绘制。

2. 学生活动

（1）选取优秀的形式美法则构成作业进行点评，并让学生分组进行现场展示和讲解，训练学生的语言表达能力和沟通协调能力。

（2）通过有针对性的课堂提问和课堂作业组织与辅导，激发学生自主学习、自我管理，以学生为中心取代以教师为中心。

一、学习问题导入

如图1-39～图1-42所示为我国传统瓦当纹样拓片与团花刺绣纹样上的图形，它们有着严谨的制作要求，能给人以视觉上的艺术享受，那么这些图案与纹样采用的是怎样的设计形式呢？

图1-39 中国传统瓦当纹样拓片一

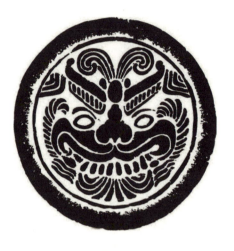

图1-40 中国传统瓦当纹样拓片二

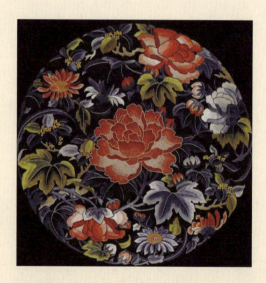

图1-41 中国清代团花刺绣纹样一

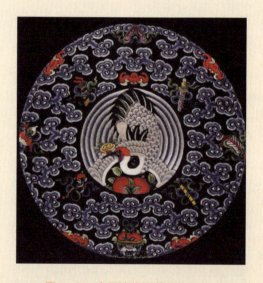

图1-42 中国清代团花刺绣纹样二

二、学习任务讲解

设计构成在创作过程中一个重要的方法就是按照形式美法则进行设计。英国设计师鲍山葵（Bernard Bosanquet）在其所著的《美学三讲》一书中写到"审美形式就是我们生活于其中的事物的灵魂"。在美学理论中的一个专属名词叫做"形式美"，指客观事物和目的性的外观形式，亦指人为按美的规律创造出来的结构形式。形式美法则是人类在创造美的过程中对美的形式规律的经验总结和抽象概括，也是设计构成所要遵循的创作法则。设计构成中形式美法则的运用方法主要包括以下几种。

1. 对称与均衡

（1）对称：在设计中又称均齐、对等，是物体或图形在某种变换下，其相同部分有规律重复的现象。对称的形态在视觉上有自然、安定、均匀、协调、整齐、典雅、庄重、完美的朴素美感，符合人的视觉习惯。对称可分为轴对称、旋转对称、移动对称和扩大对称。

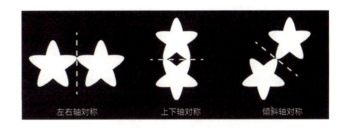

图 1-43 轴对称

① 轴对称：图形以对称轴为中心，上下、左右或倾斜并置的镜映式对称关系，如图 1-43 所示。

② 旋转对称：使原点上的图形按一定的角度旋转，形成的一种围绕中心点回旋运动的平衡样式。

③ 移动对称：将图像按一定的规则平行移动。

④ 扩大对称：把图像按一定的比例放大。

旋转对称、移动对称和扩大对称如图 1-44 所示。

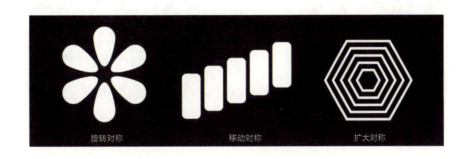

图 1-44 旋转对称、移动对称和扩大对称

（2）均衡：也称为"平衡"，是指两个图形的位置、大小、色彩、明暗等因素在视觉上取得平衡的效果。均衡在一定程度上与对称相似，但在美学和力学上讲究通过非对称的形式让形态达到丰富多变的平衡美，如图 1-45 所示。

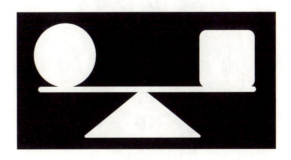

图 1-45 均衡

对称与均衡在构成中的应用如图1-46～图1-51所示。

图1-46　轴对称在平面构成中的应用

图1-47　轴对称在色彩构成中的应用

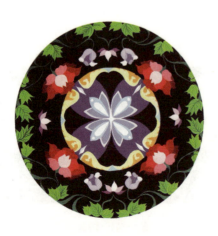

图1-48　旋转对称在色彩构成中的应用

图1-49　轴对称在立体构成中的应用

图1-50　均衡在平面构成中的应用

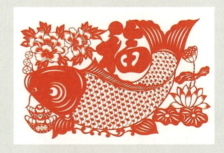

图1-51　均衡在传统剪纸艺术中的应用

2. 对比与统一

（1）对比：又称对照，即把两个反差较大的元素融合到一起，让人感受到鲜明、强烈的变化，但又仍具统一感的设计形式。常见的对比形式有疏密对比、大小对比、明暗对比等，如图1-52所示。

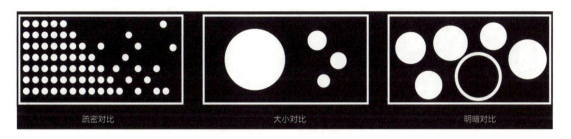

图 1-52 对比的设计形式

（2）统一：即寻找设计元素之间的内在联系、共同点或共有特征，并形成具有协调感和规范性的设计形式，如图1-53所示。

对比与统一在构成中的应用如图1-54～图1-57所示。

图 1-53 统一的设计形式

图 1-55 统一在色彩构成中的应用

图 1-56 统一在平面构成中的应用

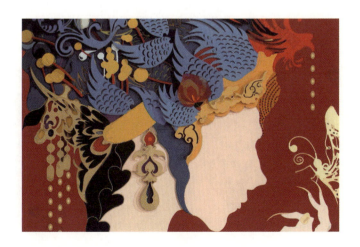

图 1-54 对比在色彩构成中的应用

图 1-57 对比在平面构成中的应用

3. 节奏与韵律

（1）节奏：在音乐中指的是音响节拍轻重缓急的变化和重复，在设计上是指以同一要素连续重复时所产生的运动感，如图1-58所示。

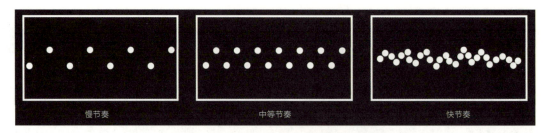

图1-58 节奏的设计形式

（2）韵律：指图形、色彩或造型按一定规律排列或无规律的自由组合，使之产生旋律感的设计形式。韵律具有积极性，能增强设计的内在艺术魅力，如图1-59所示。

图1-59 韵律的设计形式

节奏与韵律在设计构成中的应用如图1-60～图1-63所示。

图1-60 节奏与韵律在平面构成中的应用

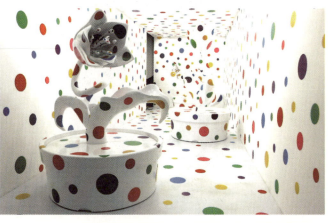

图1-61 节奏与韵律在室内设计中的应用 草间弥生 作

图1-62 节奏与韵律在立体构成中的应用

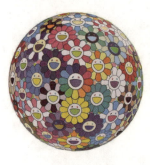
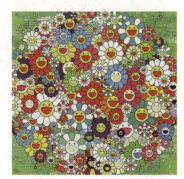

图1-63 节奏与韵律在平面设计中的应用 村上隆 作

4. 比例与分割

（1）比例：指长、宽之间数值的对比关系。比例在功能上能起到平衡稳定的作用，在设计中运用好比例关系能产生更好的视觉形象效果。常见的比例包括黄金分割比例、等差比例、倍数比例等。黄金分割比例数值为 1:1.618，应用较为广泛，如图 1-64 所示。

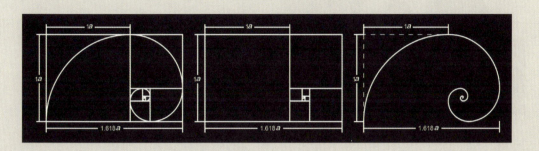

图 1-64　黄金比例示例图

（2）分割：指对画面按比例进行分解和割裂。常见的分割形式有等形分割（图1-65）、等量分割（图1-66）、等比例分割和自由分割。

比例与分割在构成中的应用如图 1-67～图 1-70 所示。

图 1-65　等形分割　　　　　　　图 1-66　等比例分割

图 1-67　海报《决不妥协》中分割手法的应用　卡桑德尔　作　　图 1-68　等比例分割在立体构成中的应用

图1-69 等比例分割在平面构成中的应用

图1-70 等形分割在平面构成中的应用

三、学习任务小结

本节初步了解了形式美法则的构成特点，并掌握了不同形式美设计构成作品的绘制方法。通过对优秀形式美设计构成作品的赏析，运用形式美法则对设计作品进行评析，提升了对形式美的深层次理解。课后，同学们应认真完成形式美设计构成作业，将不同形式美法则的特点表现出来，培养一种严谨、规范、细致的专业精神。

四、课后作业

（1）每位同学搜集8幅日常生活中的不同的形式美法则图片（对称与均衡、对比与统一、节奏与韵律、比例与分割）。

（2）绘制4幅形式美法则构成作品，对称与均衡、对比与统一、节奏与韵律、比例与分割，每组形式各一幅，每幅尺寸30cm×30cm。

扫描二维码
可查看更多形式美构成作品

设计构成的学习目的和方法

教学目标

（1）专业能力：认识设计构成的创作过程和创作方法，提升学生的创造性思维能力。

（2）社会能力：能从生活和传统文化中提取出有效的视觉元素和设计元素，将构成的法则和规律应用到平面设计、室内设计、服装设计、建筑设计等设计领域中；能运用所学的构成知识分析各类设计作品的实践应用案例。

（3）方法能力：提高实际的操作能力、设计构思能力、空间想象能力以及审美能力。

学习目标

（1）知识目标：掌握设计构成的基本原理，认识形与色的体系，实验构成的思维方法，了解设计构成的学习目的和方法。

（2）技能目标：能够从设计案例中分析其所运用的构成规律，能够运用构成规律自主设计和绘制出富有创造性的设计作品。

（3）素质目标：培养学生的造型创造能力、形与色调和能力及鉴赏能力，善于创新。

教学建议

1. 教师活动

（1）教师通过展示前期搜集的大量不同设计领域（平面设计、室内设计、服装设计、建筑设计等）的设计作品的图片，提高学生对设计构成的直观认识，提升学生的审美能力和抽象概括能力。

（2）将思想政治教育融入课堂教学，引导学生提炼优秀设计作品中的构成元素，并应用到自己的设计构成作品中。

（3）教师通过展示不同设计领域的设计构成作品，让学生感受如何从日常生活和各类型设计案例中提炼设计构成元素，并创造性地进行重构和绘制。

2. 学生活动

（1）选取优秀的构成作业进行点评，并让学生分组进行现场展示和讲解，训练学生的语言表达能力和沟通协调能力。

（2）扩大学生的专业视野，增加学生对新的设计基础观的正确认识，突出学以致用，以学生为中心取代以教师为中心。

一、学习问题导入

设计构成是艺术设计类专业一门重要的设计基础课，也是现代艺术与现代设计的基础。不同的设计专业领域有着共同的基础造型原理，设计构成所研究的问题在各种设计形式中都有体现。观察下列图片，分析设计领域中的设计构成现象，如图1-71～图1-74所示。

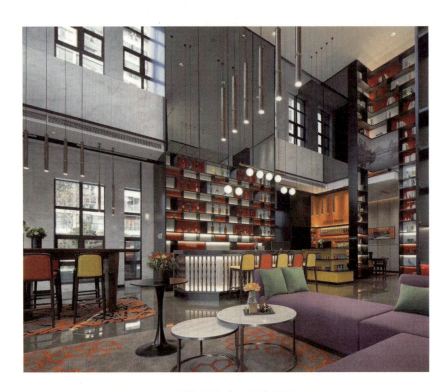

图1-71 设计构成在室内设计中的运用

图1-72 设计构成在平面设计中的运用　　图1-73 设计构成在服装设计中的运用　　图1-74 设计构成在建筑设计中的运用
靳棣强　作

二、学习任务讲解

所谓"构成",是一种造型概念,其含义是将不同形态的单元要素重新组构成一个新的单元。设计构成包括平面构成、色彩构成和立体构成,分别从二维平面、色彩关系和三维立体三个角度来诠释构成的表现形式。设计构成是一种富有弹性的,经过一系列分析、思维、创意和制作而形成的艺术创作表现形式,也是所有设计的基础入门课程。现代设计中的建筑设计、室内设计、平面设计、工业设计、服装设计、动画设计等,都会用到设计构成的知识和表现形式。

设计构成理论和表现形式借鉴数理的抽象性、秩序性以及数、形的结构形式,以一种抛开具象造型约束的新的抽象思维方式和淡化具体形而注重形态之间的组织、结构的造型方式来形成自身独特的表现语言和表现形式,并指导视觉的研究和视觉形式的创造,如图 1-75 ~ 图 1-78 所示。

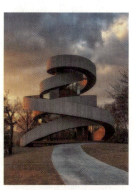

图 1-75 鸟类几何图形构成的插画设计　　图 1-76 具有形式感的建筑设计　　图 1-77 点、线、面构成的室内设计　　图 1-78 构图感强的海报设计

设计构成的设计和表现方法包括以下几种。

1. 理性形态构成法

理性是指能够识别、判断、评估实际理由以及使人的行为符合特定目的的智能。运用理性分析的方法,即将构成的元素按照美的比例和形态,组合成识别度高、艺术美感强的新形态的设计方法。形态构成要素包括造型要素、色彩要素和材料要素,理性形态构成就是将形态构成要素按照理性形式的美学法则来设计新形态,如图 1-79 ~ 图 1-80 所示。

图 1-79 比例合理的海报设计　　图 1-80 识别性强的海报设计

2. 抽象形式构成法

抽象是指从具体事物抽出、概括出它们共同的本质属性与关系，将个别的、非本质的属性与关系舍弃的思维过程。抽象形式构成就是运用抽象构成形式，从大小、色彩、层次、节奏、面积等关系上进行对比、筛选和综合，得出新的、理想的抽象构成，为进行具体的设计创作服务，如图1-81～图1-82所示。

图1-81 抽象成曲线的文字排版　　　　　　图1-82 抽象成点的文字排版

3. 具象转换法

具象就是具体的形象，具象是抽象的载体，可以通过抽象表现手法，如仿生、同构、扭曲、夸张等进行转换，形成新的形象。具象转换的目的是经过抽象的概括、集中、提炼和加工，创造出有情趣和艺术魅力的新形象，如图1-83～图1-87所示。

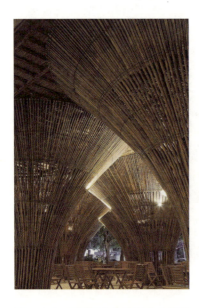 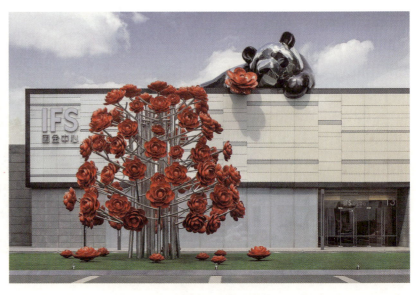

图1-83 采用扭曲方法的室内设计　　　　图1-84 采用仿生设计原理的装置艺术设计作品《当熊猫遇见山茶花》

图1-85 采用仿生设计原理的装置艺术设计作品《山》

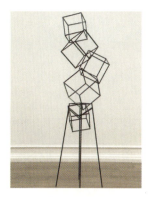
图1-86 具象正方形转换成的装饰品

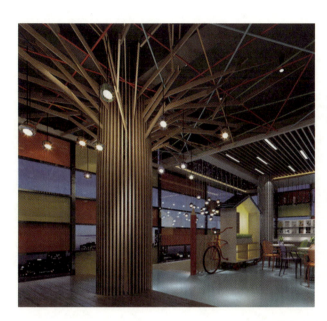
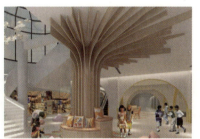

图1-87 采用仿生方法的室内设计

三、学习任务小结

本节学习了设计构成的学习目的和方法,通过设计构成在不同设计领域的作品赏析,也了解到这些作品是如何进行创作构思的。课后,同学们需要认真完成设计构成作业,锻炼日后在设计工作中必须具有的抽象思维能力、空间思维能力和形式美法则的灵活应用能力。

四、课后作业

(1)每位同学搜集10幅来自建筑设计领域的设计构成作品,制作成PPT。
(2)每位同学搜集10幅来自室内设计领域的设计构成作品,制作成PPT。

项目二
平面构成在设计领域中的应用

学习任务一　点线面构成
学习任务二　重复构成和近似构成
学习任务三　发射构成和渐变构成
学习任务四　特异构成和密集构成
学习任务五　对比构成和肌理构成

学习任务一 点线面构成

教学目标

（1）专业能力：能认识点线面构成的形态构成要素；能绘制二维点线面构成设计图；能创造性地设计二维点线面构成设计图；能从中国传统图案和符号中提炼出点线面元素和符号。

（2）社会能力：关注日常生活中点线面的构成形态，搜集点线面构成应用于平面设计、服装设计、室内设计和建筑设计的案例，能够运用所学的点线面构成知识分析各类设计中点线面的实践应用案例，并能口头表述其设计要点。

（3）方法能力：信息和资料搜集能力，设计案例分析、提炼及应用能力。

学习目标

（1）知识目标：点线面的形态构成要领，二维点线面构成设计图的绘制方法。

（2）技能目标：能够从设计案例中提炼点线面设计元素，并创造性地进行重组；同时，能够设计和绘制出图面工整、美观的二维点线面构成设计作品。

（3）素质目标：能够大胆、清晰地表述自己的二维点线面构成设计作品，具备团队协作能力和一定的语言表达能力，培养自己的综合职业能力。

教学建议

1. 教师活动

（1）教师通过展示前期搜集的日常生活和各类型设计案例中点线面构成的图片，提高学生对点线面构成的直观认识。同时，运用多媒体课件、教学视频等多种教学手段，讲授点线面构成的学习要点，指导学生进行二维点线面构成设计图的绘制。

（2）将思想政治教育融入课堂教学，引导学生发掘中华传统艺术中的典型元素和符号，并应用到自己设计的二维点线面构成设计作品中。

（3）教师通过对优秀点线面构成设计作品的展示，让学生感受如何从日常生活和各类型设计案例中提炼点线面设计元素，并创造性地进行重组和绘制。

2. 学生活动

（1）选取优秀的点线面构成作业进行点评，并让学生分组进行现场展示和讲解，训练学生的语言表达能力和沟通协调能力。

（2）构建有效促进学生自主学习、自我管理的教学模式和评价模式，突出学以致用，以学生为中心取代以教师为中心。

一、学习问题导入

如图 2-1 所示是下围棋时的棋盘形态图,这些交错纵横的黑白子就是一种点的构成。如图 2-2 所示是广西桂林的龙脊梯田,照片中蜿蜒的田坎犹如一条条美丽的彩带,体现出灵动、轻盈的美感,这其实就是一种线的构成。大家还能找出其他日常生活中的点线面构成吗?

图 2-1 点的构成

图 2-2 线的构成

二、学习任务讲解

1. 点的构成

点,即细小的痕迹,指相对较小的元素。点代表位置,是最基本的单位,它既无长度,也无宽度。点是静态的、无方向的。从形态上讲,点是多样的。方形的点给人以规整、静止、稳定的感觉;圆形的点给人以柔和、精致的感觉。

在设计中点具有张力,映射出一种扩张感,是力的中心。单独的点具有强烈的聚焦作用;对称排列的点给人以均衡感;连续的、重复的点给人以节奏感和韵律感;不规则排列的点,给人以方向感和方位感。

点可以按照规则的形式或自由的形式进行组合,创造出众多的视觉效果,如图 2-3～图 2-10 所示。

图 2-3 点的错视

图 2-4 点的连续排列形成虚的线和面

图 2-5 点的自由组合产生节奏感和韵律感

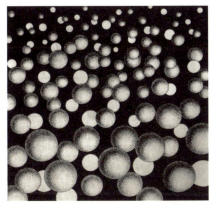

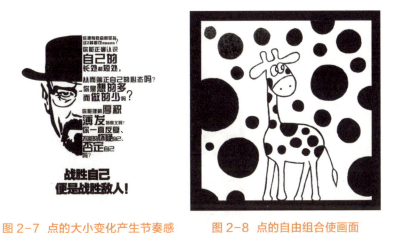

图 2-6 点的大小变化产生空间感　　图 2-7 点的大小变化产生节奏感　　图 2-8 点的自由组合使画面生动、有趣

图 2-9 点的自由组合使画面生动、活泼　郑天翔 作　　图 2-10 点的自由组合使画面极具装饰美感

2. 线的构成

线是点移动的轨迹，在空间里是具有长度和位置的细长物体。线有直线、曲线、粗线、细线之分。各种线的形态不同，也就具有不同的个性。直线有力度，稳定性强，给人以平稳、安定的感觉，分为水平线、垂直线和斜线。水平线具有静止、安定、平和的感觉；垂直线具有严肃、庄重、高尚等性格；斜线具有较强的方向性和速度感。曲线活泼、浪漫、动感强，具有丰满、优雅的特点。粗线有力度，厚重感强。细线秀气、灵动，显得轻松、活泼。线是最情绪化和最具表现力的视觉元素。

线的构成如图 2-11～图 2-19 所示。

图 2-11 自由曲线具有柔和的美感

图 2-12 直线具有较强的力度感 郑南宁 作

图 2-13 直线的错视产生空间感 龚淘媛 作

图 2-14 直线的大小变化产生空间感　　图 2-15 交错的曲线产生自由灵动的感觉 郑天翔 作

图 2-16 细线具有轻松、灵动的美感

图 2-17 曲直交织的线既有力量又很柔美

图 2-18 曲线具有强烈的动感

图 2-19 粗细交织的线条极富装饰美感

3. 面的构成

面是线移动的轨迹。点的密集或者扩大，线的聚集或者闭合都会产生面。面是构成各种可视形态最基本的形。在平面构成中，面有长度和宽度，但没有深度。面有大小、形状、色彩和肌理四个组成要素，主要分为四大类：直线型、曲线型、自由型和偶然型。

面包括规则面和不规则面。规则面主要是圆形及各种几何图形，这种图形的特点是给人以简洁、安定、井然有序的感觉；不规则面给人以随意、自由的感觉。面的构成形式主要有分离、相接、重叠、覆叠、透叠、合并和减缺。

面的构成形式如图 2-20 ～图 2-27 所示。

图 2-20 各种基本几何形的面

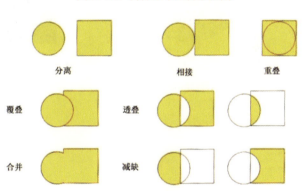

图 2-21 面的构成形式

图 2-22 密集的点形成虚幻的面

图 2-23 吴冠中的中国画里展现出面的节奏感

图 2-24 具有肌理效果的面
陈泽华 作

图 2-25 面的错视产生双重图案效果

图 2-26 交错的线形成
虚拟的面

图 2-27 交错的面形成
千变万化的效果

三、学习任务小结

本节学习了点线面构成的特点和形式，通过点线面构成作品的赏析，了解了点线面构成作品的创作和绘制机理。课后，同学们应认真完成点线面构成作业，培养严谨、认真的专业精神。

四、课后作业

（1）每位同学搜集10幅日常生活中的点线面构成形式。

（2）绘制4幅点线面构成作品，每幅尺寸15cm×15cm。

扫描二维码
可查看更多点线面构成作品

学习任务二 重复构成和近似构成

教学目标

（1）专业能力：能认识重复构成和近似构成的形态构成要素；能绘制重复构成和近似构成设计作品；能创造性地设计重复构成和近似构成设计图；能从中国传统图案和符号中提炼出重复构成和近似构成元素和符号。

（2）社会能力：关注日常生活中重复构成和近似构成的构成形态，搜集重复构成和近似构成应用于平面设计、室内设计和建筑设计的案例，能够运用所学知识分析各类设计中重复构成和近似构成的实践应用案例，并能口头表述其设计要点。

（3）方法能力：信息和资料搜集、整理和归纳能力，设计案例分析、提炼及应用能力。

学习目标

（1）知识目标：熟悉重复构成和近似构成的形态构成要领，掌握重复构成和近似构成设计作品的绘制方法。

（2）技能目标：能够从设计案例中提炼重复构成和近似构成设计元素，并创造性地进行重组；同时，能够设计和绘制出图面工整、美观的重复构成和近似构成设计作品。

（3）素质目标：能够大胆、清晰地表述自己的重复构成和近似构成设计作品，具备团队协作能力和一定的语言表达能力，培养自己的综合审美能力。

教学建议

1. 教师活动

（1）教师通过展示前期搜集的日常生活和各类型设计案例中重复构成和近似构成的图片，提高学生对重复构成和近似构成的直观认识。同时，运用多媒体课件、教学视频等多种教学手段，讲授重复构成和近似构成的学习要点，指导学生进行重复构成和近似构成设计图的绘制。

（2）将思想政治教育融入课堂教学，通过学习问题导入中引用的"国庆阅兵图"，培养学生的民族自豪感。

（3）教师通过展示优秀的重复构成和近似构成设计作品，让学生感受如何从日常生活和各类型设计案例中提炼重复构成和近似构成设计元素，并创造性地进行重组和绘制。

2. 学生活动

（1）选取优秀的重复构成和近似构成作业进行点评，并让学生分组进行现场展示和讲解，训练学生的语言表达能力和沟通协调能力。

（2）能够从世界顶级设计品牌的产品设计中找出重复构成的应用案例，树立品牌意识，鼓励创新精神。

一、学习问题导入

如图 2-28 所示为我国的国庆大阅兵，画面中军人的步伐和姿势整齐划一，显得很有秩序感。这其实就是重复构成的一种表现形式。日常生活中，重复构成随处可见，如图 2-29 所示，做广播体操也体现出重复构成。

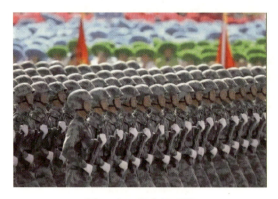

图 2-28 国庆阅兵图

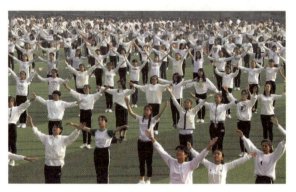

图 2-29 做广播体操图

二、学习任务讲解

1. 重复构成

重复构成是指在同一平面中以相同的基本形反复出现两次或两次以上的构成形式。基本形是构成图形的基本单位，可以是一个点、一条线或一个形状。重复构成常常依赖骨格的重复来表现。骨格是指支撑形象的构成框架，是图形在二维平面上的基本表现形式。

重复构成可以强化图形的视觉印象，形成强烈的秩序感，极具视觉冲击力，使图形具备高度的协调性和整体性。重复构成在设计领域应用广泛，可以通过对某个基本形的重复，强化视觉效果，突出视觉中心和重点。

重复构成作品如图 2-30 ～图 2-35 所示。

图 2-30 重复构成一　赖洪森　作

图 2-31 重复构成二　陈克盼　作

图 2-32 重复构成三 李智 作　　图 2-33 重复构成四 肖健锐 作　　图 2-34 重复构成五 何意科 作

图 2-35 重复构成六 刘志勇 作

2. 近似构成

近似是指形体间少量的差异与微小的变化，而近似构成是通过比较形之间微弱的变化来达到看似一致的效果的构成形式。近似构成中的基本形在形状、大小、色彩和肌理等方面有着共同的特征，呈现出统一中有变化和多样化的统一。近似的程度可大可小，如果近似程度大，就产生重复的感觉；反之，则会破坏统一感。近似构成是重复构成的轻度变化，可以弥补重复构成单调、呆板的缺点，使形象变得活泼、生动。

近似构成作品如图 2-36～图 2-43 所示。

图 2-36 近似构成一 李土梅 作

图 2-37 近似构成二 陈宣名 作

图 2-38 近似构成三 钟卓丽 作　　图 2-39 近似构成四 陶金玲 作

图 2-40 近似构成五 曹传奇 作　　图 2-41 近似构成六 郑天翔 作

图 2-42 近似构成七 盘城 作

图 2-43 近似构成八 盘城 作

三、学习任务小结

本节学习了重复构成和近似构成的构成特点和构成形式，并掌握了其绘制的方法和技巧，通过对优秀重复构成和近似构成作品的赏析，提升了对这两种构成形式的深层理解。课后，同学们应认真完成重复构成和近似构成的作业，尽量把图面设计得细致、丰富，让画面具有震撼的视觉冲击力。重复构成作品的绘制对于磨练耐性，培养精细、认真、严谨的专业精神有很大的益处。另外，重复构成在实际设计领域应用广泛，许多国际大品牌的产品设计都用到了重复构成，如图 2-44 所示。

图 2-44 国际品牌提包设计

四、课后作业

（1）每位同学搜集 10 幅日常生活中的重复构成和近似构成图片。
（2）绘制 4 幅重复构成和近似构成作品，每幅尺寸 30cm×30cm。

学习任务三 发射构成和渐变构成

教学目标

（1）专业能力：能认识渐变构成和发射构成的形态构成要素；能绘制渐变构成和发射构成设计图；能创造性地设计渐变构成和发射构成设计作品；能从中国传统图案和符号中提炼出渐变构成和发射构成元素和符号。

（2）社会能力：关注日常生活中渐变构成和发射构成的构成形态，搜集渐变构成和发射构成应用于平面设计、室内设计和建筑设计的案例，能够运用所学知识分析各类设计中渐变构成和发射构成的实践应用案例，并能口头表述其设计要点。

（3）方法能力：信息和资料搜集、整理和归纳能力，设计案例分析、提炼及应用能力。

学习目标

（1）知识目标：掌握渐变构成和发射构成的形态构成要领及渐变构成和发射构成设计图的绘制方法。

（2）技能目标：能够从设计案例中提炼渐变构成和发射构成设计元素，并创造性地进行重组。同时，能够设计和绘制出图面工整、美观的渐变构成和发射构成设计作品。

（3）素质目标：能够大胆、清晰地表述自己的渐变构成和发射构成设计作品，具备团队协作能力和一定的语言表达能力，培养自己的综合审美能力。

教学建议

1. 教师活动

（1）教师通过展示优秀渐变构成和发射构成的作品图片，提高学生对渐变构成和发射构成的直观认识。同时，运用多媒体课件、教学视频等多种教学手段，讲授渐变构成和发射构成的学习要点，指导学生进行渐变构成和发射构成设计图的绘制。

（2）将思想政治教育融入课堂教学，通过展示问题导入中引用的中国传统剪纸艺术作品，培养学生的民族文化自豪感和传承优秀中华传统文化的精神。

（3）教师通过分析和讲解优秀渐变构成和发射构成设计作品，让学生感受如何从日常生活和各类型设计案例中提炼渐变构成和发射构成设计元素，并创造性地进行重组和绘制。

2. 学生活动

（1）选取优秀的渐变构成和发射构成作业进行点评，并让学生分组进行现场展示和讲解，训练学生的语言表达能力和沟通协调能力。

（2）将作业讲演做成小竞赛的形式，让学生积极参与、自主评价，突出以学生为中心的理念。

一、学习问题导入

中国古代有一个习俗，每逢过节或婚庆，人们便将美丽鲜艳的剪纸贴在家中窗户、墙壁、门和灯笼上，节日的气氛也因此被烘托得更加热烈。剪纸艺术是中国古老的民间艺术之一，它能给人以视觉上的艺术享受。剪纸就是用剪刀将纸剪成各种各样的图案，如窗花、门笺、墙花、顶棚花、灯花等，体现了人民群众对美好生活的向往，如图2-45所示。

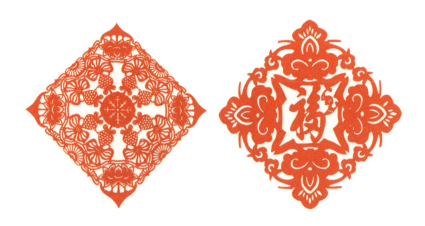

图2-45 中国传统剪纸艺术

二、学习任务讲解

1. 渐变构成

渐变构成是指基本形按照一定的规律进行渐次变化，并演变成新的形象的构成形式。渐变构成是一种规律性较强、富有节奏感和韵律感的构成形式，主要有大小渐变、方向渐变、位置渐变和形状渐变四种表现形式，如图2-46所示。渐变构成可以强化图形的秩序感，使画面产生一定的空间感，也使得画面更加生动，且富有变化。

渐变构成作品如图2-47～图2-53所示。

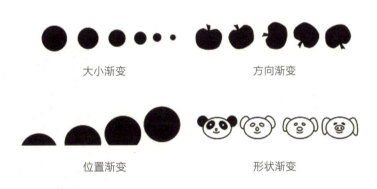

图2-46 渐变构成的表现形式

图2-47 方向渐变构成
郑一佳 作

图2-48 形状渐变构成一
胡娉 作

图2-49 形状渐变构成二
胡娉 作

图 2-50 形状渐变构成三 文健 作

图 2-51 形状渐变构成四 郑天翔 作

图 2-52 大小渐变构成 胡娉 作

图 2-53 渐变构成 盘城 作

2. 发射构成

发射构成是指基本形以一点或多点为中心向四周散发的构成形式。发射构成是渐变构成的一种特殊表现形式，具有强烈的视觉聚焦效果，能产生光学的动感和交错的时空感。发射构成主要有向心式发射、离心式发射、同心式发射和多心式发射四种表现形式，如图 2-54 所示。

发射构成作品如图 2-55 ～图 2-58 所示。

　　向心式发射　　　　　离心式发射　　　　　同心式发射　　　　　多心式发射

图 2-54 发射构成的表现形式

图 2-55 发射构成一 刘圆圆 作

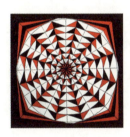 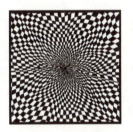 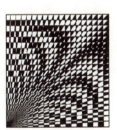 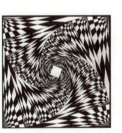

图 2-56 发射构成二 陈泽华 作　　　图 2-57 发射构成三 巫宇航 作　　　图 2-58 发射构成四 苏逸柔 作

三、学习任务小结

本节学习了渐变构成和发射构成的构成特点和构成形式，并掌握了其绘制的方法和技巧，通过对优秀渐变构成和发射构成作品的赏析，提升了对这两种构成形式的深层理解。课后，同学们应认真完成渐变构成和发射构成的作业，把这两种构成形式的特点表现出来。

四、课后作业

（1）每位同学搜集 10 幅日常生活中的渐变构成和发射构成图片。

（2）绘制 4 幅渐变构成和发射构成作品，每幅尺寸 30cm×30cm。

学习任务四 特异构成和密集构成

教学目标

（1）专业能力：能认识特异构成和密集构成的形态构成要素；能绘制特异构成和密集构成设计图；能创造性地设计特异构成和密集构成设计图。

（2）社会能力：搜集日常生活和各类型设计中特异构成和密集构成的构成形态及应用案例，能理解其设计创意，能与同学合作制作特异构成和密集构成的演讲 PPT。

（3）方法能力：信息和资料搜集、整理和归纳能力，设计案例分析评估能力。

学习目标

（1）知识目标：掌握特异构成和密集构成的形态构成要领及绘制方法。

（2）技能目标：能够设计和绘制出新颖、图面美观的特异构成和密集构成设计作品。

（3）素质目标：能够大胆、清晰地表述个人的特异构成和密集构成设计作品的创意点，具备较好的语言表达能力。

教学建议

1. 教师活动

（1）教师通过展示优秀特异构成和密集构成的作品图片，提高学生对特异构成和密集构成的直观认识。同时，运用多媒体课件、教学视频等多种教学手段，讲授特异构成和密集构成的学习要点，指导学生进行特异构成和密集构成设计作品的绘制。

（2）将思想政治教育融入课堂教学，通过学习问题导入中引用的张艺谋经典电影《英雄》剧照，提高学生对中国传统文化内涵的理解和认识。

（3）教师通过对优秀特异构成和密集构成作品的分析和讲解，让学生感受如何从日常生活和各类型设计案例中提炼特异构成和密集构成设计元素，并创造性地进行重组和表现。

2. 学生活动

（1）选取优秀的特异构成和密集构成作业进行点评，并让学生分组进行现场展示和讲解，训练学生的语言表达能力和沟通协调能力。

（2）设置学生感兴趣的课堂提问和话题，让学生积极参与，主动学习。

一、学习问题导入

图 2-59 是《英雄》中的一张剧照,在密集的大军中,站着一个孤独的刺客,形成强烈的视觉聚焦效果。这其实就是一种特异构成形式。

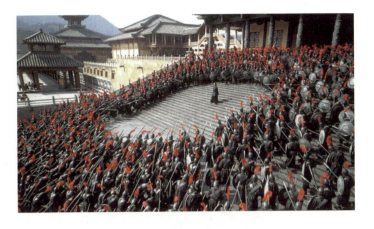

图 2-59 电影《英雄》剧照

1. 特异构成

特异构成是指在一种较为有规律的形态中进行局部的突变的构成形式。特异构成突破了规范而单调的规则性构成形式的局限,可以有效地强化视觉中心,引起强烈的感知效果。特异构成主要有形状特异、大小特异、方向特异和色彩特异四种表现形式,如图 2-60 所示。

特异构成作品如图 2-61～图 2-64 所示。

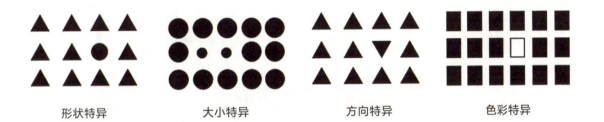

形状特异　　　　大小特异　　　　方向特异　　　　色彩特异

图 2-60 特异构成的表现形式

图 2-61 特异构成一　孙冬琪　作

图 2-62 特异构成二 胡娉 作

图 2-63 特异构成三 胡娉 作

图 2-64 特异构成四 盘城 作

项目二 平面构成在设计领域中的应用

047

2. 密集构成

密集构成是指通过基本形的大小、多少和疏密的自由变化来组成画面的构成形式。密集构成较具自由性，主要通过点、线、面的集中与分散来编排画面构图，使画面主次分明、虚实得当、重点突出。

密集构成作品如图2-65~图2-71所示。

图2-65 密集构成一 胡娉 作　　　　图2-66 密集构成二 胡娉 作

图2-67 密集构成三 胡娉 作　　图2-68 密集构成四 钟卓丽 作　　图2-69 密集构成五 钟卓丽 作

图2-70 密集构成六 苏逸柔 作

图 2-71 密集构成七 胡娉 作

三、学习任务小结

本节学习了特异构成和密集构成的构成特点和构成形式，掌握了其绘制的方法和技巧，通过对优秀的特异构成和密集构成作品的赏析，提升了对这两种构成形式的深层理解。课后，同学们应认真完成特异构成和密集构成的作业，把这两种构成形式的特点表现出来，同时还要分小组制作汇报 PPT，提炼创意点，将自己小组中优秀的作品分享给大家。

四、课后作业

（1）每 6 位同学组成一个小组，制作特异构成和密集构成作品展示 PPT。
（2）绘制 4 幅特异构成和密集构成作品，每幅尺寸 20cm×20cm。

学习任务 2 对比构成和肌理构成

教学目标

（1）专业能力：能认识对比构成和肌理构成的形态构成要素；能绘制对比构成和肌理构成设计图；能创造性地设计对比构成和肌理构成设计图。

（2）社会能力：组成兴趣小组，搜集日常生活中对比构成和肌理构成的构成形态，并合作制作对比构成和肌理构成的演示 PPT。

（3）方法能力：信息制作和规划能力，设计案例分析与策划能力。

学习目标

（1）知识目标：对比构成和肌理构成的形态构成要领及绘制方法。

（2）技能目标：能够设计和绘制出创意新颖、图面美观的对比构成和肌理构成设计作品。

（3）素质目标：能清晰地表述自己设计的对比构成和肌理构成作品，具备较好的语言表述能力。

教学建议

1. 教师活动

（1）教师通过展示优秀的对比构成和肌理构成的作品图片，提高学生对对比构成和肌理构成的直观认识。同时，运用多媒体课件、教学视频等多种教学手段，讲授对比构成和肌理构成的学习要点，指导学生进行对比构成和肌理构成设计图的绘制。

（2）将思想政治教育融入课堂教学，通过学习问题导入中精美的时装展示，提高学生对美的认识，提升美学品位和审美能力。

（3）教师通过分析和讲解优秀对比构成和肌理构成作品，引导学生进行实操技能训练，在实训中总结制作方法和技巧。

2. 学生活动

（1）选取优秀的对比构成和肌理构成作业进行点评，并让学生进行现场课堂实操练习，训练学生的动手能力。

（2）让学生分小组展示自己的作品，鼓励学生积极参与，主动学习。

一、学习问题导入

随着生活水平日益提高，人们对穿着打扮越来越用心，很多精美的服饰也渐渐走入大众的视野，成为大家追捧的时尚。如图 2-72 所示，这几张时装表演图所展示的时装样式其实就用到了肌理构成知识。

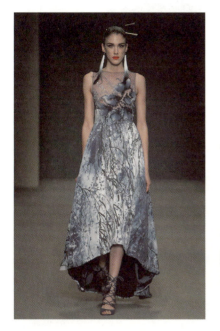
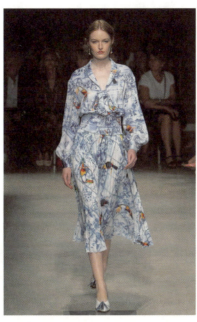

图 2-72 采用肌理构成手法设计的时装

1. 对比构成

对比构成是指通过基本形的形状、大小、方向、疏密、色彩和肌理的对比变化来组成画面的构成形式。对比构成中的基本形往往互为相反的形态，同时设置在同一画面中，使彼此的特点更加鲜明、突出，也可以使画面主次关系更加清晰，层次更加分明。

对比构成是比较自由的一种构成形式，几乎所有的设计元素都可以作为对比因素。它没有固定的骨格线限制，也可以从基本形的任意方面入手对比。任何基本形都可以与骨格发生对比，但需要在对比中找到它们之间的协调性，形与形之间要互相渗透，或基本形之间能够形成一定的渐变过程。无论是具象形还是抽象形，只要处于相应的状况，都可以形成对比因素，也就是说，任何相反或相异的形状都可以形成对比。

对比构成的类型主要包括以下几种。

（1）形状对比：即因形状的造型不同形成的对比。几何形、有机形、直线形、曲线形都可产生对比关系。

（2）大小对比：即因形状的体积不同形成的对比。即使是同样大小的形状，也会有近者为大、远者为小的差异。另外，大者为重，小者为轻，会形成轻重对比。

（3）方向对比：即因形状的方向变化形成的对比。

（4）疏密对比：即因形状组合时的疏密关系形成的对比。"密"的关系给人一种紧张感、窒息感和厚重感。"疏"的关系给人一种空间感、轻松感和开阔感。

（5）色彩和肌理对比：即因形状的色彩和肌理变化形成的对比。

对比构成作品如图 2-73 ~图 2-79 所示。

图2-73 方向和色彩对比构成一 胡娉 作　　图2-74 方向和色彩对比构成二

图2-75 大小对比构成　　图2-76 色彩、形状和方向对比构成 胡娉 作

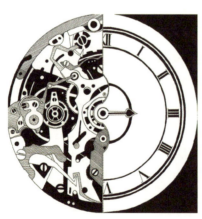

图2-77 疏密对比构成

 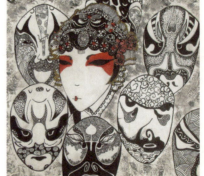

图2-78 形状对比构成 邓明洲 作　　图2-79 色彩和肌理对比构成 胡娉 作

2. 肌理构成

肌理构成是指通过基本形的纹理和质感的变化来组成画面的构成形式。肌理就是物体表面的纹理，物体的材料不同，表面的组织、排列、构造也不相同，因而产生粗糙、光滑、软硬的变化。肌理可以分为自然肌理和人工肌理。自然肌理是指现实生活中客观物质的天然肌理，人工肌理是指通过人为加工，创造出的新的肌理。肌理构成具有一种特殊的材质美感和装饰韵味，可以使画面更加活泼、生动、自然。

肌理构成的制作可以采用两种方法，即规则构造法和偶然构造法。规则构造法就是运用秩序构成方式，进行平面肌理的构造。偶然构造法就是利用不同的材料和工具，用吹、撒、弹、压、印、染、刮、粘等不同方法来获取意想不到的、无法重复的肌理效果。常见的偶然构造法有描绘法、喷洒法、熏炙法、擦刮法、拼贴法、渍染法、印拓法等。

肌理构成作品如图2-80～图2-92所示。

图2-80 肌理构成一

图2-81 肌理构成二

图2-82 肌理构成三

图2-83 肌理构成四

图2-84 肌理构成五

图2-85 肌理构成六

图2-86 肌理构成七

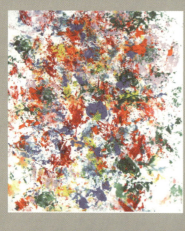

图 2-87 肌理构成八

图 2-88 肌理构成九

图 2-89 肌理构成十 胡娉 作

图 2-90 肌理构成十一 学生作品

图 2-91 肌理构成十二 插画作品

图 2-92 肌理构成十三 报纸插画作品

三、学习任务小结

本节学习了对比构成和肌理构成的构成特点和构成形式，并掌握了其绘制的方法和技巧，通过对优秀对比构成和肌理构成作品的赏析，提升了对这两种构成形式的深层理解。课后，同学们应认真完成对比构成和肌理构成的作业，把这两种构成形式的特点表现出来，同时还要分小组制作汇报 PPT。

四、课后作业

（1）每 6 位同学组成一个小组，制作对比构成和肌理构成作品展示 PPT。

（2）绘制 10 幅对比构成和肌理构成作品，每幅尺寸 20cm×20cm。

扫描二维码
可查看更多对比构成和肌理构成作品

项目三
色彩构成在设计领域中的应用

学习任务一 色彩原理
学习任务二 色彩对比
学习任务三 色彩协调
学习任务四 色彩推移
学习任务五 色彩空间混合
学习任务六 色彩的感觉

学习任务一 色彩原理

教学目标

（1）专业能力：能通过分析色彩基础理论，培养学生认识色彩的能力；能让学生对色彩构成的基本概念和学习目的有一个较系统的认识；了解色彩的产生及色彩的基本理论体系；能从色彩基本理论的学习切入，了解人的心理、情感与色彩的联系以及区域文化对色彩的影响，增强对色彩的学习理解能力。

（2）社会能力：能灵活运用色彩组合的基本原理和方法，较为熟练地绘制不同色调的色彩构成画面。

（3）方法能力：资料搜集、整理和学习能力，设计案例分析应用能力，创造性思维能力。

学习目标

（1）知识目标：色彩构成的基本原理，色彩的产生及色彩的基本理论体系。

（2）技能目标：能够结合相关的范画，透彻地理解色彩的特点，并能有效地表现出来。

（3）素质目标：能够用色彩表达自己的情感，从色彩的物理学、生理学、心理学、美学发觉色彩的视觉规律，培养色彩审美能力。

教学建议

1. 教师活动

（1）在课堂上教师充分利用多媒体教学手段，展示搜集的大量优秀色彩图片，提高学生对色彩的直观认识，并将理论阐述与图形演示相结合进行教学，促进学生对相关色彩知识的理解和吸收。

（2）引导学生感知色彩，并能够创造性地提炼和整理出色彩构成形式。

2. 学生活动

（1）学生分小组选取三棱镜通过太阳光线的照射实验进行色彩深度分析，并现场展示和讲解，训练语言表达能力和总结思维能力。

（2）发掘日常生活中的色彩现象，并形成系统资料，为今后的色彩构成作品创作储备素材。

一、学习问题导入

在日常生活中，无时无刻不能感受到光和色的存在。白天，光芒耀目，五彩缤纷；夜晚，昏暗漆黑，形色难辨。蓝天碧海、青山绿水一切形色入目皆借助于光。没有光就没有色彩，光和色与人类的生存密切相关，如图 3-1 所示。然而，人们往往只注意光和色所呈现的结果，忽略了光和色的成因。那么色彩到底是怎么形成的呢？人们之所以能看见周围物体的颜色，是因为有光，光与色有着不可分割的密切联系，光是色产生的原因，所以有光才有色。虽然光有多种来源，如灯光、火光、月光等，但一般是将太阳光作为标准的发光光源，并以此为标准来解释世界上一切光与色的物理现象。

图 3-1 白天和夜晚色彩的不同表现

早在 17 世纪，英国科学家牛顿就用三棱镜将太阳光分离成色彩的光谱，即一条连续的标准色带，有红、橙、黄、绿、蓝、青、紫七色，如图 3-2 所示。这种试验发现并明确了色与光的关系。色彩是由光产生的，那么，光是什么？现代科学证实，光是一种以电磁波形式存在的辐射能。通常，波长为 380～780nm 的电磁波能引起人的视觉及色彩感觉，这段波长的电磁波叫做可见光。正是这些不同波长的光作用于人们的视觉，才产生了各种不相同的色彩感觉，使人们得以从物理、化学等方面对色彩的产生找到理论依据。从理论上讲，物体并不存在色彩，色彩是光在物体上的反映。物体由于内部结构不同，受光线照射后，产生光的分解现象，一部分光线被吸收，另一部分被反射或透射出来，成为人们可见的物体色彩。如一件大衣呈现为红色，是因为衣服吸收了光的其他所有色彩，而仅仅反射了红色（红色波长的光）。光的物理性能取决于振幅和波长，而色彩的区别直接受这两个因素的影响。

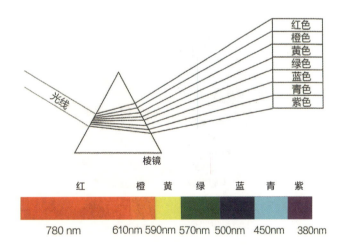

图 3-2 三棱镜反射的光与色

二、学习任务讲解

1. 色彩的形成

色彩是由光的刺激而产生的一种视觉效应，分为固有色、光源色和环境色。

固有色是指物体在正常的白色日光下所呈现的色彩特征，即固有不变的色彩。物体的固有色不是固定不变的，它会随着光源色和环境色的变化而变化。因此，绝对的固有色是不存在的，只存在相对的固有色。

光源色分为自然光和人造光两种。自然光主要指白色的日光，人造光包括灯光、烛光、激光等。有光才有色，物体只有在受到光的照射后才能呈现出明暗与色彩。不同的光源色会对物体产生不同的影响。

环境色也称条件色，是指某一物体反射出一种色光又反射到其他物体上的颜色。环境色一般比较微弱，但是它会在一定程度上影响周围物体的色彩，尤其是物体的背光部分。

2. 色彩的基本构成

视觉感知的一切色彩，从广义上可分为无彩色和有彩色两大类。无彩色是指白色、黑色和灰色；有彩色是指无彩色以外的其他所有的色彩。按照色彩混合的比例，色彩可分为原色、间色或复色。

原色是指不通过色彩混合的基本色。色彩有三原色，三原色又分为两个系统：一是光的三原色，即红、绿、蓝，如图 3-3 所示；二是颜料的三原色，即品红、柠檬黄、湖蓝，如图 3-4 所示。

间色是指由色光或颜料的两种原色相混合而得到的颜色。但是，如果改变两种原色所占的调和分量，就会产生多种间色，所以相对意义上的间色不止三种。

复色是指间色和原色再继续相互叠加混合，或者三种以上的颜色相互叠加混合所得到的颜色，如绿紫色、蓝紫色等。对于色光来说，多种单色光相混合会产生越来越亮的光。而对于颜料来说，多种颜料相混合会使颜色越来越深，甚至会让人觉得颜色越来越脏。

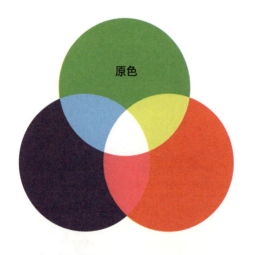

图 3-3 光的三原色

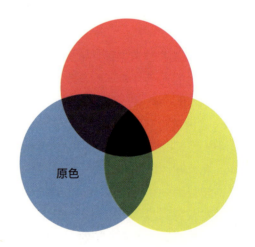

图 3-4 颜料的三原色

3. 色彩的三属性

色彩的三属性是指色相、明度和纯度。它们是所有色彩的基本构成要素，也是区别不同颜色的标准。

色相是指色彩的相貌。人的视觉感受到的色彩都具有各自不同的特征，色相是色彩最大的特征。光谱中的红、橙、黄、绿、蓝、青、紫构成了色彩体系中最基本的色相。要明确色彩之间的关系和相互作用，最简单也最易懂的形式就是色相环。色相环有六色色相环、十二色色相环、二十四色色相环和四十八色色相环，可以显示从某一种颜色过渡到另一种颜色的秩序。伊顿色相环是最常用的色相环，如图 3-5 所示。

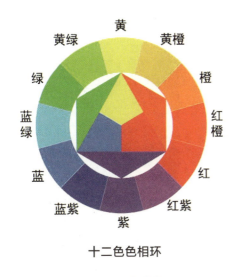

图 3-5 伊顿色相环

在色相环中，三种不能合成的原色红、黄、蓝，位于三角形内部的最远点上。任意两种原色混合形成的三间色——绿色、橙色、紫色位于三角形内部的中间。任意两间色混合形成的红橙、黄橙、黄绿、蓝紫、红紫等组成十二色色相环。色相环中的色彩倾向比较接近，都包含同一色素，如红色类的朱红、大红、玫瑰红，都包含红色色素，称"同类色"。其他如黄色类的柠檬黄、中黄、土黄，蓝色类的普蓝、钴蓝、湖蓝、群青等，都属同类色关系。色相上有较明确的色彩倾向，在色环上位置相邻的颜色，称"邻近色"。在色环上处于120°～150°之间的距离，最少具备三原色等距差的颜色称为"对比色"。色环上位于直径两端（180°相对）的两色为互补色，如红色与绿色、蓝色与橙色、紫色与黄色等。

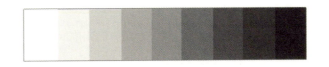

图 3-6 无彩色明度关系

明度是指色彩的明暗程度，以光源色来说可称为光度；以物体来说可称亮度、深浅度。明度有两种含义：一是指同一色相由于受光照的强弱不一而呈现不同的明暗层次；二是指色相本身的明暗程度，色相不同，色彩的明暗也有差异。在无彩色中，明度最高的是白色，明度最低的是黑色，在白色、黑色之间存在一个系列的灰色。将无彩色的白、灰、黑并列起来，很明显地呈现出不同的明度关系，如图3-6所示。在有彩色中，黄色的明度最高，

 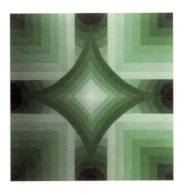

图 3-7 有彩色明度关系　　图 3-8 有彩色渗入白色明度变化效果

蓝紫色的明度最低，红绿色的明度中等，如图3-7所示。任何一个有彩色渗入白色，明度会增高，如图3-8所示。渗入黑色，明度则会降低；渗入灰色，会依据灰色的明暗程度而得出相应的明度色。

纯度是指色彩的鲜艳程度，又称色度、饱和度。它取决于可见光波长的单一程度。人的视觉能辨别出的颜色都有一定的纯度，当一种颜色表现出最为纯粹和鲜艳的状态时，就证明它处于最高纯度。不同的色相具有不同的纯度，如光谱中红色纯度最高，相当于绿色纯度的两倍。同一色系的颜色也可以有不同的纯度，如红色中大红色比粉红色、紫红色纯度高。如果一种高纯度的色彩中加了无彩色系的白色或黑色，将提高或降低色相的明度，其纯度也会降低。当一种高纯度的色彩中加入同明度的灰色时，更容易看出纯度是一种独立于明度和色相之外的属性，如图3-9所示。

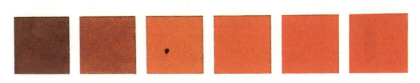

图 3-9 加入灰色的纯度变化

4. 色立体

色立体是国际通用的色彩体系。由于色彩具有色相、明度和纯度三种属性，任何二维的图像都无法体现这三种属性的全貌，于是色彩学家用三维体系来表示这三者的关系，并将其数字化，所得的立体结构就是色立体。国际常用的三种色立体分别是美国孟赛尔色立体、德国奥斯特瓦尔德色立体和日本色彩研究所色立体。各种色立体虽然有体系上的差异，但都以色相、明度、纯度三属性为基本构架。这里重点介绍孟赛尔色立体。

孟赛尔色立体的基本结构是一个类似球体的三维空间模型，因此任何色彩都包含于色立体中。孟赛尔色立体表示色彩之间关系的三维模式是，色相环绕在表示明度变化的垂直轴的周围，纯度则沿着垂直轴向外进行渐变，从中心点的灰色直到每个色相所能达到的最高纯度，如图 3-10 所示。

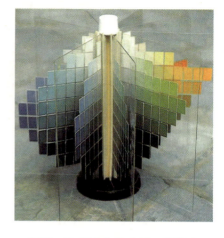

图 3-10 孟赛尔色立体三维模式

孟赛尔色立体明度中轴以白色和黑色为明度的两极，在它们之间依次划分从高明度到低明度的过渡色阶，每一色阶表示一个明度等级，由此形成一个明度色阶表。色阶表位于色立体的中心位置，成为色立体的垂直中轴。在垂直中轴的任何颜色，从顶部的白色、中间的灰色到底部的黑色都被称为中性色。如果将明度色阶表划分为 9 个渐次变化的明确阶段，以此来衡量各种色相的明度，那么，9、8、7 就为 "高明度" 阶段，6、5、4 为 "中明度" 阶段，3、2、1 为 "低明度" 阶段，如图 3-11 所示。

在色立体中，色相环水平环绕着明度中轴，色彩纯度最高的色相位于色相环的最外围，表示色相的完整体系和微妙的秩序变化，如图 3-12 所示。

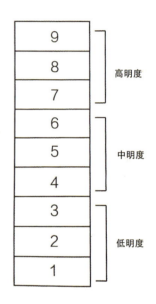

图 3-11 明度色阶表

纯度变化系列表示一个颜色从最高纯度到最低纯度（即中性灰色）之间的等级变化。纯度色阶呈水平直线形式，与明度中轴构成直角关系，它们以明度色阶为中心，纯度从外向内递减，越靠近中心轴，灰度越大，到中心轴是纯度为 0 的无彩色。每一色相都有自己的纯度色阶表，如果将一个纯色与同亮度的无彩灰进行等差比例混合，建立一个有 9 个等级的纯度色阶，那么，9、8、7 就为 "高纯度" 阶段，6、5、4 为 "中纯度" 阶段，3、2、1 为 "低纯度" 阶段，如图 3-13 所示。

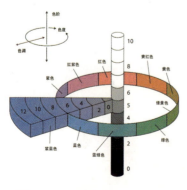

图 3-12 孟赛尔色立体分解图

图 3-13 纯度色阶表

同色相面色立体的垂直剖面是色相的纯度和明度的变化关系。它构成了一个色相变化的平面表示图，该色相的纯度依据明度层次向上渐变接近白色，向下渐变接近黑色，向内渐变为灰色，如此得到一个同色相的系列色彩，如图3-14所示。

　　色立体如同一本配色词典，特别适合从事色彩设计和调色工作的人们使用。它将每一种颜色同其他颜色按一定关系组织在一起，展示了一个直观的色彩世界。我们不仅可以在色立体上找到任何一种所需要的颜色，同时，它的体系结构也有助于对色彩知识的学习和研究。而在色彩应用领域，有了色立体及其应用体系，在设计中使用色彩和搭配色彩也更为方便。因此，色立体为色彩的设计、管理和使用提供了有效的支持和保障。

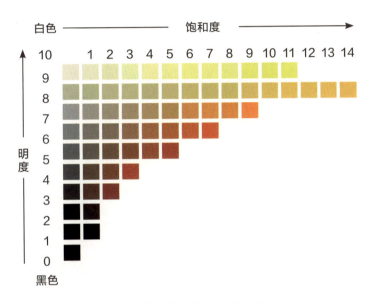

图 3-14 黄色的明度和纯度的变化

三、学习任务小结

　　本节学习了色彩原理的知识，初步认识了色彩的产生及色彩的基本理论体系。课后，同学们应结合自然界丰富的色彩现象和优秀设计作品的色彩应用范例进行学习，并对色彩知识进行总结概括，发觉色彩的奥妙之处，全面提升自己对色彩的认识。

四、课后作业

（1）二十四色色相环制作，尺寸为30cm×30cm。

（2）拍摄大自然色彩照片或搜集优秀的色彩设计作品，制作成PPT。

学习任务二 色彩对比

教学目标

（1）专业能力：能运用色彩对比原理绘制色彩构成作品；能了解不同的色彩对比之间的关系变化及对色调和色彩效果的影响；能创造性地设计色彩对比图；能将色彩对比应用到设计领域。

（2）社会能力：关注日常生活中运用色彩对比的设计作品，搜集和归纳色彩对比在平面设计、室内设计和建筑设计中的应用案例。

（3）方法能力：信息和资料搜集、整理和归纳能力，设计案例分析、提炼及应用能力。

学习目标

（1）知识目标：色彩对比原理知识和色彩对比构成设计图的绘制方法。

（2）技能目标：能够从设计案例中分析出色彩对比的知识点，同时，能够熟练运用色彩对比原理绘制色彩构成作品。

（3）素质目标：能够大胆、清晰地表述自己的色彩对比构成设计作品，具备团队协作能力和一定的语言表达能力，培养自己的综合审美能力。

教学建议

1. 教师活动

（1）教师通过对前期搜集的各类型设计案例中色彩对比图片进行展示和分析讲解，提高学生对色彩对比的直观认识。同时，运用多媒体课件、教学视频等多种教学手段，讲授色彩对比构成的学习要点，指导学生进行色彩对比构成设计图的绘制。

（2）将思想政治教育融入课堂教学，通过学习问题导入中引用的中国传统文化图片，培养学生的民族自豪感。

（3）教师指导学生从绘画和各类型设计中提炼色彩对比的元素和符号，并帮助他们创造性地设计和绘制。

2. 学生活动

（1）选取优秀的色彩对比构成作业进行点评，并让学生分组进行现场展示和讲解，训练学生的语言表达能力和沟通协调能力。

（2）构建有效促进学生自主学习、自我管理的教学模式和评价模式，突出学以致用，以学生为中心取代以教师为中心。

一、学习问题导入

不管是在日常生活还是设计活动中，色彩很少孤立存在，人们通常是在比较中对色彩进行观察，特别是设计作品中，所有颜色都会受到其周边色彩的影响。如图 3-15 展示的是一只凤凰在蓝色的云中翱翔。凤凰是中国古代传说中的百鸟之王，是吉祥、和谐的象征，自古就是中国文化的重要元素。凤凰的羽毛采用了红、橙、黄，这三种颜色叠加在一起显得非常鲜明、神圣，形成了色相的对比。在色彩学上这种由于其他色彩的影响而改变单一注视的不同的色彩现象称为色彩对比。

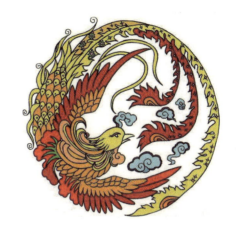

图 3-15 中国传统文化图案——凤凰

二、学习任务讲解

1. 同时对比与连续对比

在同一画面并置的两个或两个以上的颜色比较称为同时对比。同时对比最显著的特征是并置的双方都会把对方推向自己的补色。因此，在相同色相中，置于补色当中的色彩看起来更鲜艳，如红和绿并置，红的更红、绿的更绿；黑和白并置，黑显得更黑、白显得更白，如图 3-16 所示。

在不同画面或不同的地点，需要隔一段时间才能先后看到的两种颜色产生的色彩比较称为连续对比。连续对比最显著的特征是对比的双方具有色彩的不稳定性。在同时对比中，色相的差异很容易辨别，而在连续对比中，色彩的微差就不容易分辨了。此外，连续对比中的色相、明度、纯度的对比性越强，时间差对色彩分辨力的影响就越小。例如两个穿不同的红色衣服的人站在一起，很容易比较出两种红色的色相差别，而分别看到两人时，则难以判断出两种红色的差异。如果先看到鲜艳的红色，后看见粉红色，即使相隔时间较长，仍能分辨出其中的差异。在平面广告设计、室内设计领域中就应考虑到连续对比在观赏和使用上的连续性的时间特点，发挥色彩在设计中的优势作用。

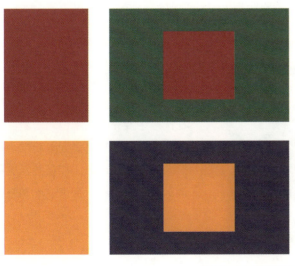

图 3-16 互补色同时对比效果

2. 色彩三属性对比

色彩三属性对比即色相、明度和纯度的对比。

（1）色相对比。

不同颜色在比较中呈现出色彩的差异，称为色相对比。色相对比根据两色在色相环上的位置主要分为同一色相对比、同类色相对比、邻近色相对比、对比色相对比和互补色相对比，如图 3-17 所示。

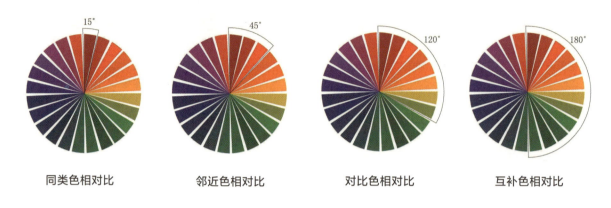

图 3-17 色相对比的不同类型对比图

① 同一色相对比。

同一色相对比就是整个画面只使用单一色调的色彩对比形式。优点是对比效果非常弱，画面协调、统一；缺点是比较单调。为避免单调，设计者会利用不同明度和饱和度的单色调来丰富画面效果。同一色相对比有利于展示色彩的微妙变化和内在的表现力，让画面更耐看，如图 3-18 所示。

② 同类色相对比。

同类色相对比是指相对比的色彩在色相环上处于 15°范围内的色彩对比形式。这个角度范围内的色彩仍然属于某种单一或同类型的色相，故称为同类色相对比。同类色色相对比效果

图 3-18 同一色相对比 学生作品

比较弱，画面整体呈现协调效果，如图 3-19 ～图 3-21 所示。同类色相对比在配置中要充分利用色彩三属性之间的关系，在色相变化受到限制时，提高明度与纯度的对比，以加强画面层次感，消除色相变化不足带来的单调感，如图 3-22 所示。

图 3-19 同类色相对比一

图 3-20 同类色相对比二 学生作品　　图 3-21 同类色相对比三 学生作品

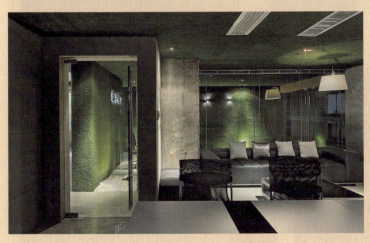 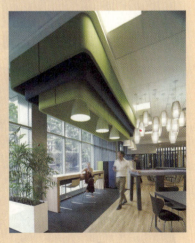

图 3-22 同类色相对比在绘画和室内设计中的应用

③ 邻近色相对比。

邻近色相对比也称近似色相或类似色相对比，是指对比的色彩在色相环上所处角度为45°范围内的色彩对比形式。由于这个角度的颜色恰好在色相环中是顺序相邻的两个基础色相，故称为邻近色相对比。邻近色在色相环上的相邻关系使它们之间的对比呈现出统一中有变化，大协调、小对比的效果，如图3-23～图3-24所示。邻近色相对比在室内设计中应用较广，形成室内空间整体协调，局部对比变化的效果，如图3-25所示。

图3-23 邻近色相对比一 学生作品

图3-24 邻近色相对比二 学生作品

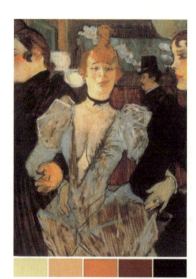
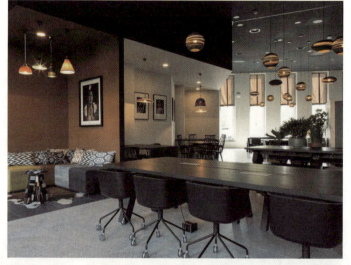
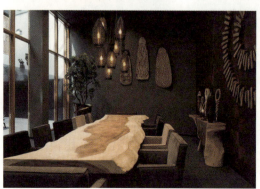
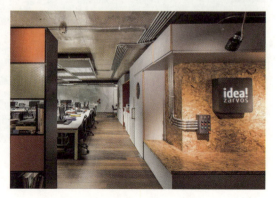

图3-25 邻近色相对比在绘画和室内设计中的应用

④ 对比色相对比。

对比色相对比是指色相环上所处角度为120°左右的色彩之间的对比。对比色相对比的效果较强，色彩明快、亮丽，具有强烈的视觉冲击力。比如在大自然中经常看到橙色的果实与绿色的树木、紫色的花与绿色的树叶等。在对比色相对比练习中，可用两个高纯度的色彩如红与黄、黄与蓝、蓝与红等进行色相的对比组合，可取得既明快又自然的视觉效果，如图3-26～图3-28所示。

图3-26 对比色相对比一 学生作品

图3-27 对比色相对比二 学生作品

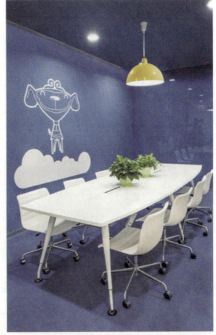
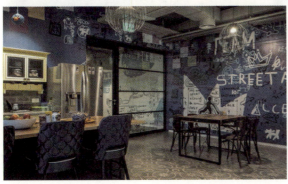
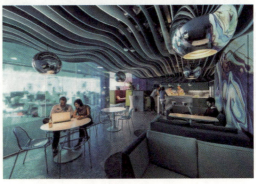
图3-28 对比色相对比在绘画和室内设计中的应用

⑤ 互补色相对比。

互补色相对比是指在色相环上处于180°相对位置的色彩之间的对比。互补色相对比的效果十分强烈，色彩之间相互衬托，鲜明而有层次感。例如，红色与绿色、黄色与紫色、蓝色与橙色这三对最典型的互补色中，黄色与紫色因为明暗差距大，色相个性区别最为突出而形成视觉的强烈对比；蓝色与橙色的明度差居中，但色相冷暖对比最为强烈，在色彩的对比关系中显得格外生动活泼；红色与绿色因其明度与纯度都非常接近，两色之间相互强调的作用最为明显，由此它们的对比呈现出特殊的优美气质，如图3-29～图3-31所示。

图3-29 互补色相对比一 学生作品　　图3-30 互补色相对比二 学生作品

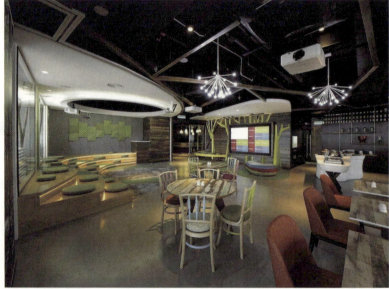
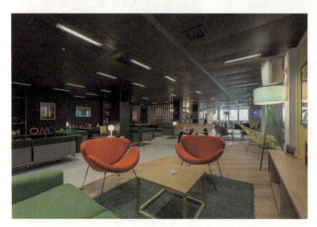
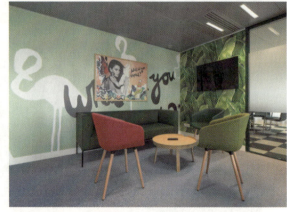

图3-31 互补色相对比在绘画和室内设计中的应用

不同色彩对比关系的把握与运用是色彩构成的学习重点，可以通过不同的色相关系配置练习来体会丰富的色彩变化和视觉美感，并通过不同对比关系的色相配置，来体验和掌握色彩的视觉变化和运用规律，如图3-32～图3-34所示。

同类色相对比　　邻近色相对比　　同类色相对比　　邻近色相对比　　同类色相对比　　邻近色相对比

对比色相对比　　互补色相对比　　对比色相对比　　互补色相对比　　对比色相对比　　互补色相对比

图3-32 不同类型色彩对比练习一 学生作品　　图3-33 不同类型色彩对比练习二 学生作品　　图3-34 不同类型色彩对比练习三 学生作品

（2）明度对比。

明度对比是指色彩之间的明暗差异化对比。无彩色中的明暗层次是易于识别的，但对有彩色中不同明度变化的了解和对不同色相的相同明度表现力的把握就必须经过专业的训练。明度在色彩三属性中具有相对的独立性，也就是说它可以从色彩的整体效果中分离，如同一张只记录物象色彩明暗关系的黑白照片。而色相与纯度不具备这种独立性，必须依赖明度才能存在，没有明度就无法辨认色相和纯度。

① 明度差。

明度差是色彩表达的关键，所有造型表达都要通过视觉形象，而所有视觉形象都是通过色彩之间的差异产生，明度在色彩差异性识别中起主导作用。加大明度差会削弱颜色的色相和纯度的对比效果，分散对颜色的感受力；缩小明度差，同等明度的色彩能够产生视觉上的归属感，如图3-35所示。无论其色相、纯度差别有多大，通过调节明度都可以使画面色调统一，从而得到一个整体、稳定的画面效果。要使一个形态产生有效的视觉影响，就必须加强它与周围色彩的明度差；反之，就应缩小其与背景的明度差。路牌标志、广告招贴中通常会使用强对比的明度配色设计来增强其视觉识别力，以便更快、更有效地传达诉求内容。

② 明度等级与明度基调。

色彩的明度对比以色立体的明度色列表为参照，分为三种对比关系：明度差在3个等级差以内的为明度弱对比；3～5个等级差的为明度中对比；5个等级差以上的为明度强对比。较高的明度可以通过白色的定量添加获得；而较低的明度则可以通过添加黑色或色调为暗阶层的色彩获得。

明度差别大，色彩对比强

明度差别小，色彩对比弱

图3-35 不同明度的色彩对比效果

以低明度阶段色为主调的画面称为暗调；以中明度阶段色为主调的画面称为中调；以高明度阶段为主调的画面称为高调，按明度对比的强弱关系又分为长调和短调。这样，色彩明度对比的强弱差异可以分为6类，如图3-36所示。以每一个小方图为例，高长调为亮色调含强明度对比的色彩配置，即以高明度阶段色为主调，配合小面积暗色调形成画面强烈的明度对比。高短调为亮色调含弱明度对比的色彩配置，即以高明度阶段色为主导，辅以中间明度色调所组成的色彩画面，这类色彩组合明度反差小，视觉清晰度不高，适用于柔和、含蓄、明媚、优雅的情绪表达。中长调为中灰色调含强明度对比的色彩配置，即以大面积中明度阶段色为主调，配合小面积亮色和暗色的中明度调。由于中间明度色层次丰富，加之强对比的明度关系清晰度高，因此其画面具有坚实、强壮、丰富、锐利的视觉特点。中短调为中间灰调含弱明度对比的色彩配置，即以大面积中明度阶段色为主调，配合小面积亮灰色和暗灰色的中明度调。由于缺乏明色和暗色的对比，画面显得格外含蓄和雅致。低长调为暗色调含强明度对比的色彩配置，即以大面积低明度阶段色为主调，小面积亮色调与之对比的暗调，由于明度反差大，画面的暗色更暗、亮色更亮，具有很强的清晰度和惊人的视觉震撼力。低短调为暗色调含弱明度对比的色彩配置，即以大面积低明度阶段色为主调，小面积中明度阶段色相配合的暗调，由于明度反差大，使整体处于暗色的画面显得深沉、神秘、寂静和忧郁。各个图形的明度对比强弱不同，传达出的色彩感觉不一样，所表现出的色彩性格和情感也就不同，如图3-37～图3-41所示。还可以把明度色调分为9种，比如在其中加入高中调、中中调、低中调等。

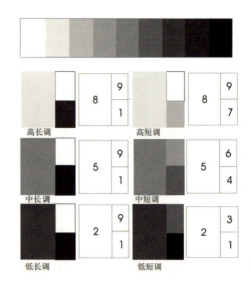

图3-36 明度的6种基本色调

图3-37 明度对比练习一 学生作品

图3-38 明度对比练习二 学生作品

图3-39 明度对比练习三 胡婷 作

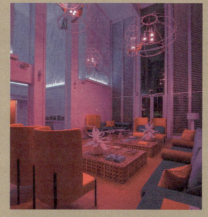

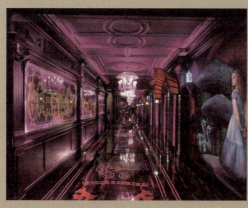
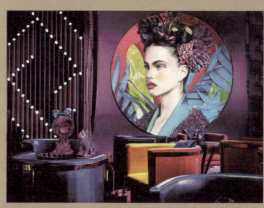

图 3-40 明度对比在绘画和室内设计中的应用一

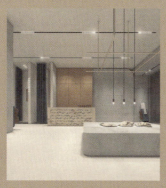
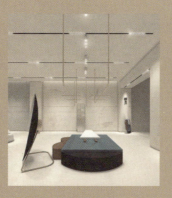

图 3-41 明度对比在绘画和室内设计中的应用二

③ 纯度对比。

纯度对比是指色彩之间的鲜浊对比。一种颜色与另一种更鲜艳的颜色相比较时，会感觉不太鲜艳，但与不鲜艳的颜色相比时，则显得鲜艳。即使是同一纯度的颜色，当它处于不同的色彩环境中时，纯度也会因比较而产生变化。现实生活中的自然色彩和设计色彩大多为不纯净的非饱和色彩，每一色相在纯度上的变化都会使其相貌、情调及感染力发生变化。与明度和色相的变化相比较，纯度的改变可以呈现出无限丰富的色彩效果，也是色彩创作中获得个性的有效途径，如图 3-42～图 3-43 所示。

图 3-42 自然界的纯度对比一

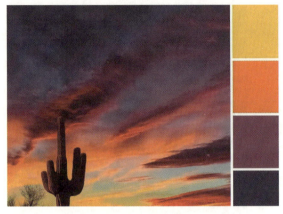

图 3-43 自然界的纯度对比二

纯度可以通过混合无彩色的黑、白、灰和混入补色来降低，同时颜色的明度与色相的性质也会产生相应的变化。颜色混入白色后会提高其明度，纯度较以前更趋于淡雅，而颜色特性多少趋向变冷或变调。颜色混入黑色后会降低其明度，减弱纯度，并且还会一定程度地改变原有的颜色特征。颜色混入中性灰色后，会失去颜色的艳丽，变得暗淡和中性化，同时也呈现出明显的柔和。颜色混入补色时，色彩将立刻呈现出灰黑的倾向，并且随着混入色的增加，色彩的纯度及特征还会随之变化。

色彩的纯度对比以色立体的纯度色阶表为参照，在纯度色阶上间隔 3～5 个等级的色彩对比属于纯度中间对比。这种对比关系没有明显的弱点，是设计中最常用的形式，其效果含蓄、朦胧，和谐中有变化。间隔 1～2 个等级的色彩对比为纯度弱对比，无论是灰色与灰色对比还是纯色与纯色对比，都属于弱对比。这类对比视觉效果比较弱，形象清晰度低，色彩容易产生混浊和脏的效果。在纯度对比中，可以采用明度基调的设计方法和计算方法，将明度基调中用以表示高、中、低调的不同区域变为鲜、中、浊的不同区域；将明度基调中用以表示明度对比的长调和短调换成强调和弱调。这样纯度也可以组成鲜强对比、鲜弱对比、中强对比、中弱对比、浊强对比、浊弱对比 6 种基本色调，如图 3-44 所示。

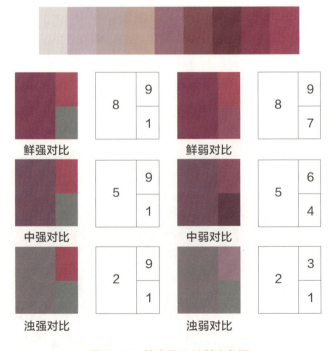

图 3-44 纯度的 6 种基本色调

纯度变化的强弱，通常取决于画面主题吸引力的大小，即色彩的强调需求。纯度越高，色彩越显鲜艳、活泼、引人注意，独立性与冲突性越强；纯度越低，色彩越发朴素、典雅、安静、温和，独立性及冲突性越弱。因此在色彩配置中，常以高纯度色来突出主题，而以低纯度作为陪衬或背景，以达到衬托主题的目的，如此形成统一协调的色彩关系。由于纯度变化本身的视觉刺激不如明度变化大，往往纯度对比越强，色彩感觉越和谐。因此，纯度变化应配合明度变化及色相变化，才能达成较活泼的配色效果。鲜强对比、中强对比、鲜弱对比、浊弱对比，如图 3-45 所示。

鲜强对比　　　　　　中强对比　　　　　　鲜弱对比　　　　　　浊弱对比

图 3-45　不同类型纯度对比的对比效果

④ 冷暖对比。

色彩的冷暖对比是指冷色和暖色的对比关系，本质上是一种色相对比。色彩的冷暖不是指物理上的实际温度，而是视觉和心理上的一种知觉效应。冷暖的感受主要体现在色相的特征上，如红色系、橙色系和黄色系列为暖色，是源于对阳光与火的色彩联想；而对水和冰的联想使人们将蓝色系列为冷色。暖色让人心跳加快，血液循环也加快，于是产生兴奋、积极、温暖的感觉。冷色让人心跳减缓，血压下降，血液循环减慢，因而产生镇静、消极、寒冷等生理反应。

色彩的冷暖对比也称为色性的对比。在冷暖对比中，橙色与蓝色既是补色相对比，又是冷暖的极强对比；而绿色与紫色这种介于冷色与暖色之间的色彩对比，在色彩学上称为"中性对比"，如图 3-46 所示是根据孟赛尔色相环 10 个主要色相划分的冷暖区域，色相环上冷暖色的中轴是橙色与蓝色，它们是冷暖对比的两个极端色。橙为暖极中的最暖色，红、黄是暖色，红紫、黄绿是中性偏暖色，紫、绿是中性偏冷色，蓝紫、蓝绿是冷色，蓝为冷极中的最冷色。冷暖的极色相对比即冷暖的最强对比，如冷极色与暖色的对比、暖极色与冷色的对比。暖极色、暖色与中性偏冷色、冷极色、冷色与中性偏暖的对比为中等对比。

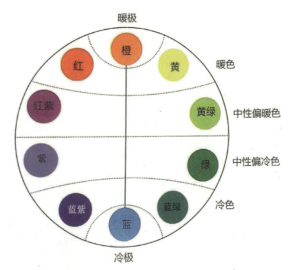

图 3-46　孟赛尔色相环划分的冷暖区域图

冷色与暖色除了给人们温度上的不同感觉之外，还会带来一些其他的感受。比如暖色偏重，冷色偏轻。暖色密度感强，冷色则有色彩稀薄的感觉。暖色显得干燥，冷色显得湿润。暖色透明感弱，冷色透明感强。暖色有迫切和丰满的感觉，冷色有深远和收缩的感觉。由于冷暖色系本身的对立性区分很明显，因此在做冷暖对比时，最好以一方为主、另一方为辅来互相陪衬，这样就可以得到协调的画面效果。特别是当遇上冷暖对比兼具补色或对比色相对比时，可以将其中的一方降低纯度或改变明度，成为有差距的弱色，以达到理想的效果。色彩的冷暖对比不仅在视觉上产生美妙、活泼的色彩感觉，在色彩美学及情感表达中也发挥着极其重要的作用，如图 3-47 ～图 3-49 所示。

图 3-47 色彩冷暖对比一 学生作品

图 3-48 色彩冷暖对比二 Julie 作

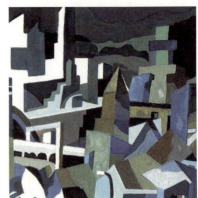

⑤ 色彩面积的对比。

两种或两种以上的颜色同在一幅画面中，相互之间必定存在面积比例的关系，当其面积比例发生改变时，也会带来相应的色彩感觉的变化。因此，研究或界定颜色的外观，均基于颜色大小所形成的感觉变化，这就是色彩的面积对比效应。色彩学家基于颜色与面积关系的变化做了很多试验，结果表明：色彩面积越大，越能使色彩充分表现其明度和纯度的真实面貌；面积越小，越容易形成视觉上的辨别异常，如图 3-50 所示。

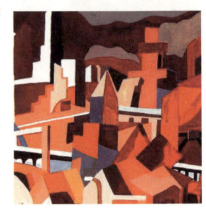
图 3-49 色彩冷暖对比三 学生作品

图 3-50 色彩与面积关系的变化

色彩的面积同其形状和位置是同时出现的，因此，色彩的面积、形状、位置在色彩对比中，都是影响较大的因素。要了解它们与色彩的关系，关键是理解这三种因素在影响色彩对比效果方面的规律。

色彩形状的聚散关系，不是色彩面积大小的变化，因为无论色彩是聚还是散，它们的面积关系并没有改变。而形越集中，色彩的整体感就越强，视觉冲击力就越大；相反，形越分散，色彩的整体感就越弱，视觉冲击力就越小。色彩的形非常小时，还会发生色彩空间混合，从而改变色性，如图 3-51 所示。

图 3-51 色彩形状聚与散的不同表现

形状的聚与散是影响色彩节奏强与弱的重要因素。另外，形状以及形状方向的改变还能改变色彩固有的节奏，并能产生一种强调、突出、紧张的张力和一种柔和、轻松、后退的收缩力。颜色之间的距离、位置对色彩效果影响较大，如两色并置或其中一色包围另一色时，同时对比的作用会使色彩对比效果增强；分散的形状分割了画面的底色，使双方的面积都缩小并且分布均匀，实现对比双方融合方向的转化等。色彩之间的距离会影响色彩的对比关系，同时对比的作用使近距离的色彩对比加强，远距离的色彩对比减弱。

在面积对比中，当两种颜色面积相等时，色彩对比强烈。随着一方的面积增大，另一方的力量就相应削弱，整体的色彩对比也就随之减弱。当一方面积扩大到足以控制整个画面色调时，另一方的色彩就成为这一色调的点缀。面积对比在协调画面色相、明度和纯度关系上起着非常有效的作用，可以选择红、黄、黑、白4种颜色，使它们在4个画面中分别以70%、20%、7%、3%的面积比分布。这样通过不同的色彩面积组合就可以形成不同的色彩效果，如图3-52所示。

图 3-52 不同面积比分布的色彩表现

三、学习任务小结

本节初步理解和掌握了色彩对比的相关知识，也从色彩对比中进一步认识了色彩的视觉规律，并能较熟练地运用色彩的属性及面积、冷暖等关系组合画面。通过学习了解色彩面积、形状、位置的变化对色调及其色彩效果的影响，体会在色彩配置中运用这些规律所带来的色彩变化。课后，同学们应认真完成色彩对比的作业，这样有利于牢固掌握和灵活运用所学知识。

四、课后作业

（1）每位同学以同一构图，用不同的色彩对比方法（如同类色相对比、邻近色相对比、对比色相对比、互补色相对比等），做四幅色相对比练习，每幅尺寸15cm×15cm。

（2）色彩冷暖对比练习1幅，尺寸30cm×30cm。

学习任务三 色彩协调

教学目标

（1）专业能力：能通过对色彩协调理论的学习，认识和掌握色彩协调的基本原理和规则；能绘制色彩协调构成设计图；能够较为熟练地运用几种不同的色彩协调方法组合出协调、统一的构成画面。

（2）社会能力：关注日常生活中有关色彩协调的优秀设计案例，能够感受和领会色彩协调的方法与规律，并能口头表述其设计要点。

（3）方法能力：信息和资料搜集、整理和归纳能力，设计案例分析、提炼及应用能力。

学习目标

（1）知识目标：掌握色彩协调的基本原理和规则，并掌握色彩协调的绘制方法。

（2）技能目标：能够熟练运用几种不同的色彩协调方法组合出协调、统一的构成画面；同时能够设计和绘制色彩协调构成画面。

（3）素质目标：能够大胆、清晰地表述色彩协调知识，具备团队协作能力和综合审美能力。

教学建议

1. 教师活动

（1）教师通过对色彩协调知识的讲解，提高学生对色彩协调的认识。同时，运用多媒体课件、教学视频等多种教学手段，安排学生进行色彩协调练习并辅导。

（2）将思想政治教育融入课堂教学，通过问题导入中引用的中国传统神兽艺术作品展示，培养学生的民族文化自豪感和传承优秀中华传统文化的精神。

（3）教师通过对优秀色彩协调构成设计作品的分析和讲解，让学生感受如何从日常生活和各类型设计案例中提炼色彩协调的知识点，并创造性地进行绘制和表达。

2. 学生活动

（1）选取优秀的色彩协调作业进行点评，并让学生分组进行现场展示和讲解，训练学生的语言表达能力和沟通协调能力。

（2）将作业讲演做成小竞赛的形式，让学生积极参与，自主评价，突出以学生为中心的理念。

一、学习问题导入

如图 3-53 所示为不同颜色表达的卡通麒麟脸谱，图中的两个形象虽然色彩相差很大，但是两幅图的色彩搭配非常舒适与协调。这就是本节提到的色彩协调。所谓色彩协调就是指色彩的和谐一致。通常来说，色彩协调以适应目的色彩效果为依据，要求有变化但不过分刺激，统一但不单调。在对两个或两个以上的色彩进行组合时，为了达成共同的表现目的而设置一种秩序，使色彩形成统一和谐的现象，称为色彩协调。"同一""近似""秩序"是把握色彩协调的三个要领。

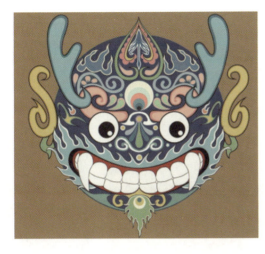 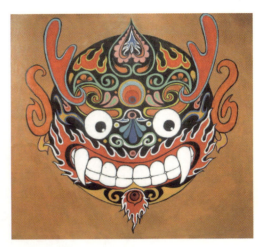

图 3-53 卡通麒麟脸谱

二、学习任务讲解

1. 类似协调

类似协调是以统一色彩属性为手段的色彩协调方式。类似协调在配色中强调色彩要素中的一致性，追求色彩关系的统一感，同一协调与近似协调都属于类似协调。

同一协调是指在色相、明度、纯度三种属性中有一种要素完全相同，变化另两种要素。同一协调的画面整体性较强，但也有单调乏味的缺点。色相的单性同一协调是指不改变画面的色相，只调整明度和纯度。这种单色相中求变化的协调方式简洁、有条理，画面色调的整体统一性非常强，如图 3-54 所示。明度的单性同一协调是指画面色彩在明度上保持一致，从色相与纯度上追求画面的色彩变化，如图 3-55 所示。中色相之间的对比关系是依靠其明度上的一致性实现画面色彩的协调。即使色相差别很大，只要明度统一，画面整体就会给人以安定的感觉。这是在不破坏色相平衡、维持原有气氛的同时，得到稳定感的巧妙办法。纯度的单性同一协调是指画面的色彩统一依靠纯度的一致性。这种方法在协调明度和色相差异过大的画面时非常有效，如图 3-56 所示。若色相、明度、纯度三属性中有两种要素完全相同，则称为双性同一协调。比如色相和明度相同的画面统一感更强，甚至会令人感到如同一幅单色画。在这种情况下，只有加大纯度对比，才能使它具备醒目的协调感。

图 3-54 色相同一协调

图 3-55 明度同一协调

图 3-56 纯度同一协调

近似协调，是指在色相、明度、纯度中有某种要素近似，变化其他要素。由于统一的要素由同一变为近似，因此近似协调与同一协调相比较，在色彩关系上有更多的变化，如图 3-57 所示。近似明度协调是指在画面色彩明度接近的统一原则下，变化色相和纯度。近似色相协调是指画面色相基本一致，而主要在明度和纯度中求变化。近似纯度协调是指在色彩的纯度基本接近的情况下，追求画面中色相和明度的变化。

2. 对比协调

对比协调是指通过色彩关系的组合与秩序变化，让对比的色彩产生和谐效果的色彩协调形式。在明度、色相、纯度三种要素处于对比状态的画面中，色彩之间的相互作用会表现得非常强烈。而这

图 3-57 近似协调

种色彩的强烈对比关系虽然可以提高作品的趣味，但也容易引起视觉上的疲劳。要使这样的色彩关系和谐，就要靠某种色彩组合与秩序变化来实现。对比协调主要的表现形式是渐变协调、面积协调、隔离协调和几何型秩序协调。

（1）渐变协调。

渐变协调是指在对比强烈的色彩中做等差、等比的渐变，达到画面的协调效果。也就是说依靠色相的自然推进和明暗的协调变化以及纯度的逐渐减弱，来使色彩对比变得柔和，形成色彩协调的效果，如图 3-58 所示。

图 3-58 渐变协调

（2）面积协调。

面积协调是指通过调整各色彩在画面中所占面积比例来实现色彩协调的方式。在面积协调中若使其中一色的面积增大，以绝对的优势压倒对方，形成统治与被统治的关系，这样色彩就可以取得协调效果，如图3-59所示。

（3）隔离协调。

隔离协调是指以"居间色"协调的方式，使用无彩色的黑、白、灰或其他中性色彩区分不同色彩区域，以消除各色相之间的排斥感的色彩协调方式。在色彩的各属性过于接近的颜色之间插入一种隔离色，会使它们的关系变得清晰明了，而在色彩差别过大的一组色中使用隔离色可以起到协调作用，如图3-60所示。

在对比色中混入同色协调，在各纯色之中混入同一色相也可以起到隔离协调的作用。在红色与蓝色中混入黄色，便成为橙黄与绿色的组合色调，如图3-61所示。在两种或两种以上艳丽的纯色搭配中混入白色进行协调，会使其不协调因素通过提高明度、降低纯度而得到浅淡而朦胧的协调色调。混入的白色越多，协调感越强。在尖锐刺激的纯色相对比中混入的同一灰色，让纯色的纯度降低，明度向灰色靠拢，色相感减弱，能使整个色调变得含蓄、高雅。混入的灰色越多，色相的协调感就越强，如图3-62所示。混入黑色的同色协调是在两种或两种以上艳丽的纯色中同时混入少许黑色，使纯色的明度降低，纯度减弱，在色相方面有时还会发生色性的变化。混入黑色后，由于整个画面的对比度明显减弱，因而获得十分和谐的视觉效果。

图3-59 面积协调

图3-60 隔离协调

图3-61 红色与蓝色混入黄色后成为橙黄与绿色的组合色调

（4）几何型秩序协调。

几何型秩序协调是指可以在色相环上以三角形、四边形、五边形、六边形等位置变化来确定色彩的协调配置，如图 3-63 所示，如果以色相环上任意三种等距离分布的色彩构成三组色的配置，这一组合形式能够提供更为广泛的色彩协调范围。红色、黄色、蓝色三原色的对比是三组颜色组合中对比效果最强烈的，如图 3-64 所示。高纯度的红色、黄色、蓝色组成了三组色，同时还交织使用了棕色、黑色和灰色等中性色彩，它们与原色色相的组合不仅起到色彩烘托的作用，还有助于观者正确区分作品中的图像轮廓。在这类色彩组合中，当使用的色彩同三种原色远离时，就会因色相对比的减弱而趋于协调。如橙、绿、紫三组色的对比效果就不如红、黄、蓝三组色的对比效果强，而复色三组色的对比效果就更加弱。很多时候画面是以更多色彩的组合方式出现的，在色相环上画出正方形、正六边形进行多色彩组合的方法在年画、刺绣、泥塑等中国民间美术中广泛使用。多色的组合关系若配置得当，则色彩丰富、变化有序、装饰性极强，如图 3-65 ～图 3-67 所示。

图 3-62 混入同一灰色协调

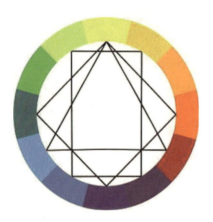

图 3-63 几何型配色分布图

图 3-64 红黄蓝三原色色相对比组合

图 3-65 几何型配色图

图 3-66 中国民间泥塑

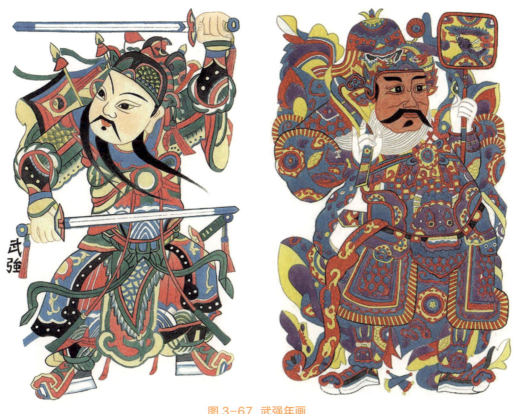

图 3-67 武强年画

三、学习任务小结

本节学习了色彩协调的知识,并掌握了其绘制的方法和技巧,通过对优秀色彩协调作品的赏析,感受和领会了色彩协调的方法与规律。

四、课后作业

(1)绘制一幅色彩构成图,并使用不同的色彩协调方式(同一、近似、秩序)进行色彩配置,每幅尺寸15cm×15cm。

(2)搜集优秀的色彩协调的设计作品,制作成PPT。

教学目标

（1）专业能力：充分认识色彩推移的技法要领，能独立自主地创作符合色彩推移规律的作品，有能力将色彩推移的表现效果灵活运用到今后的设计中。

（2）社会能力：对日常生活中的建筑、服饰、产品、广告等色彩搭配有一定的鉴赏水平，搜集不同的色彩推移应用于平面设计、室内设计和建筑设计中的案例，并能分析各类设计中所运用的色彩推移手法。

（3）方法能力：通过日常生活中的观察、设计网站的浏览、各个交流平台中的分享，提高自身对色彩知识的理解；养成搜集并分类各种设计案例的习惯，从而提升自己的色彩应用能力。

学习目标

（1）知识目标：掌握色相推移、明度推移和纯度推移的绘制方法，并能设计作品的构图形式、造型及色彩搭配。

（2）技能目标：能够分析不同色彩推移作品中的色彩运用规律，掌握从设计案例中分析色彩关系的技能，能够自主完成色彩协调、画面工整美观的色彩推移作品。

（3）素质目标：能够鉴赏不同设计领域中色彩推移的作品，明确、清晰地表述自己所绘色彩推移作品的优缺点，并且具备团队合作能力。

教学建议

1. 教师活动

（1）教师通过展示前期搜集的设计案例中采用了色彩推移的图片，提高学生对色彩推移的直观认知。

（2）运用多媒体课堂，讲授色彩推移的知识要点，指导学生完成色彩推移的作品绘制。

（3）展示学生优秀的色彩推移作品，让学生感受优秀作品的设计灵感来源，在欣赏中掌握色彩推移的绘制技巧，并能创造性地设计色彩推移作品。

2. 学生活动

（1）对学生的色彩推移作业进行点评，并让学生分组进行现场展示和讲解，训练学生的语言表达能力和沟通协调能力。

（2）根据课程内容设置学生感兴趣的课堂提问与话题讨论，让学生积极参与到课堂讨论中，激发学生自主学习的能力。

一、学习问题导入

如图 3-68 所示,设计师靳埭强先生采用了一张香港海岸线的照片,并沿此海岸线标明了 13 个竖框,将整个版面设计成一道水平的彩虹,从左边的粉红逐渐过渡到黄、绿、蓝、紫、玫瑰红、橙,其采用的就是本节将要学到的色相推移。

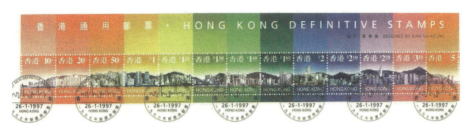

图 3-68　1997 年香港通用邮票　靳埭强　作

二、学习任务讲解

推移就是推动、移动和变化、发展的意思,色彩推移就是色彩按照一定的规律产生的移动变化形式。色彩推移是一种有规律、有联系、有秩序的色彩构成形式。在应用色彩推移构成时,一个色阶连着一个色阶呈现色相、明度和纯度的渐变效果,每个色阶都含有上一个色阶的色彩成分。色彩推移构成是一种有节奏的色彩变化,使画面整体协调又形成一定的变化,如图 3-69 所示。

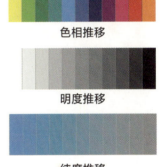

图 3-69　色彩推移色阶

1. 色相推移

色相推移是指色彩根据色相的逐渐变化形成的推移效果,即从某一色相推移至另一色相。在进行色相推移时,一般选用两种或两种以上纯度较高的色彩,推移时要注意色彩应过渡自然,色彩的跨度和变化不能太大,否则会产生不协调的感觉。色相推移可以确定一个主色调,使画面更加协调统一,也可以拉大色相的差别,使画面更突出,如图 3-70~图 3-76 所示。

图 3-70　色相推移一　　　　图 3-71　主色调色相推移

图 3-72　无主色调色相推移　　图 3-73　色相推移二　李丽盈　作　　图 3-74　色相推移三　杨燕婷　作　　图 3-75　色相推移——马车　　图 3-76　无主色调色相推移——神鸟

2. 明度推移

明度推移是指一种色彩明度由浅到深逐渐变化的色彩推移形式。在进行明度推移时常常选用纯度和明度都适中的色彩，逐渐加白或加黑，使颜色有明显的明暗变化，形成明度不相同但同时又相等的色阶，达到一种渐变的效果，构成明度序列。色阶越丰富，画面效果的韵律感越强烈。明度推移的特点是立体感、空间感强，具有一种单纯的秩序美，如图3-77～图3-81所示。

图3-77 明度推移一

图3-78 明度推移呈现出的立体感　　图3-79 明度推移呈现出的空间感　　图3-80 明度推移二 学生作品　　图3-81 明度推移三 胡娉 作

3. 纯度推移

纯度推移是指从一种纯色向无彩色系列逐渐变化的色彩推移形式，一般使用与该纯色同一明度的无彩灰色。纯度推移的特点是含蓄、丰富，又有明度方面的变化，如图3-82～图3-86所示。

图3-82 纯度推移一

 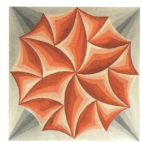

图3-83 纯度推移呈现出的明度变化　　图3-84 纯度推移二　　图3-85 纯度推移三 岑剑巧 作　　图3-86 纯度推移四 杨燕婷 作

4. 色彩综合推移

色彩综合推移是将色彩的明度、色相和纯度三种推移方式置于一个画面中的色彩推移形式，如图3-87～图3-93所示。

图 3-87 色彩综合推移——火凤　　图 3-88 色彩综合推移——射日　　图 3-89 色彩综合推移——花卉　　图 3-90 色彩综合推移——人脸

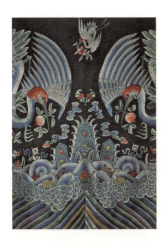 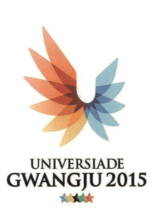

图 3-91 中国清代团花刺绣纹样中的色彩综合推移　　图 3-92 2015 年韩国光州世界大学生运动会系列会徽采用的色彩综合推移　　图 3-93 服装设计中的色彩综合推移——Fendi2014 春夏女装

三、学习任务小结

本节讲解了色彩推移的各种设计方法，帮助学生掌握色相推移、明度推移和纯度推移的绘制方法，赏析优秀色彩推移作品，提升对色彩的深层次理解。课后，同学们应认真按照色彩推移的规律完成作业，并应符合色彩推移的基本要求，把握色彩之间的差别与协调关系，培养严谨、规范、细致的专业品质。

四、课后作业

（1）每位同学搜集不少于 8 幅色彩推移的图片（色相推移、明度推移、纯度推移、色彩综合推移各不少于 2 幅）。

（2）设计一幅适合色彩推移的图案，并分别进行色相推移、明度推移、纯度推移、色彩综合推移绘制，每种形式各一张。

要求：

① 体现推移的特点，色阶变化要均匀，涂色干净平整；

② 色阶不要太少，至少 6 个色阶以上；

③ 尺寸 30cm×30cm。

教学目标

（1）专业能力：理解色彩空间混合的理论知识，并能独立自主地创作符合色彩空间混合要求的作品；有能力将色彩空间混合的表现效果灵活运用到今后的专业设计中。

（2）社会能力：对于在日常生活中的室内、广告、建筑、服装上所运用的色彩空间混合设计有一定的鉴赏水平，能搜集各种风格的色彩空间混合应用案例。

（3）方法能力：通过日常生活中的观察、设计网站的浏览、各个交流平台中的分享，提高自身对色彩空间混合的见解。

学习目标

（1）知识目标：掌握色彩空间混合的设计要领，并能有质量地完成色彩空间混合的创作。

（2）技能目标：能够分析色彩空间混合的运用元素和应用效果，掌握从设计案例中分析色彩运用的方法；能够自主完成色彩协调、画面工整美观的色彩空间混合作品。

（3）素质目标：能够鉴赏不同设计领域中色彩空间混合的作品，能够明确清晰地表述自己的色彩空间混合作品所运用的设计元素，并且具备团队合作能力，敢于用语言表述自己的设计想法，培养自身综合职业能力。

教学建议

1. 教师活动

（1）教师通过展示前期搜集的日常生活中的色彩空间混合应用案例，提高学生对色彩空间混合的直观认知。

（2）运用多媒体课堂，讲授色彩空间混合的知识要点，指导学生高质量地完成色彩空间混合的作品创作。

（3）展示优秀的色彩空间混合作品，让学生感受优秀作品的设计灵感来源，在欣赏中熟练掌握色彩空间混合的绘制技巧，并能创造性地设计色彩空间混合作品。

2. 学生活动

（1）对学生色彩空间混合作业进行点评，并让学生分组进行现场展示和讲解，训练学生的语言表达能力和沟通协调能力。

（2）根据课程内容设置学生感兴趣的课堂提问与话题讨论，让学生积极参与到课堂讨论中，激发学生的自主学习能力。

一、学习问题导入

图 3-94 和图 3-95 为两幅刺绣作品，远看是完整的刺绣图案，近看则能辨别出经纬交织的色彩纱线的组织点，这就是本节所要学习的色彩空间混合后的效果。

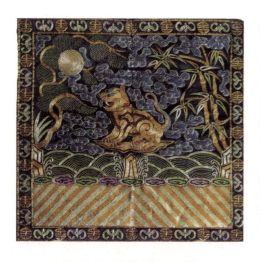
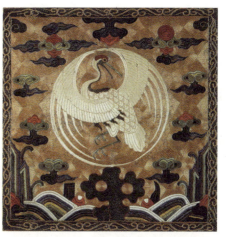

图 3-94 传统刺绣——猫　　　　　　图 3-95 传统刺绣——仙鹤彩云纹

二、学习任务讲解

1. 色彩空间混合的基本概念

色彩空间混合是指将不同的颜色并置在一起，当它们在视网膜上的投影小到一定程度时，这些不同的颜色刺激就会同时作用到视网膜上邻近部位的感光细胞，以致眼睛很难将它们独立地分辨出来，在视觉中产生色彩的混合。这种混合称为空间混合，又称并置混合。

法国印象派画家乔治·修拉（Georges Seurat，1859—1891 年）的点彩作品是运用色彩空间混合原理作画的典范，如图 3-96 所示。

图 3-96 《大碗岛的星期日下午》 修拉 作

色彩空间混合的效果取决于三个方面。一是并置的基本形，基本形可以是小圆形或小方形。基本形排列越有序，体量越细、越小，混合的效果越单纯，如图3-97所示。二是并置色彩之间的强度，对比越强，空间混合的效果越不明显。三是观者距离的远近，空间混合制作的画面，近看色点清晰，但是没什么形象感，只有在特定的距离以外才能获得明确的色调和图形，如图3-98所示。

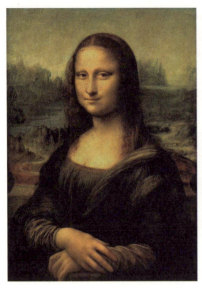 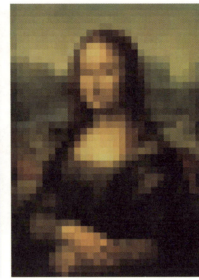 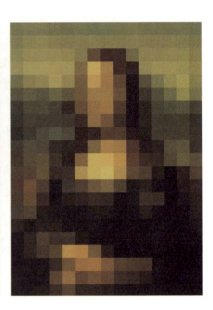

图3-97 《蒙娜丽莎》原图　　　　图3-98 《蒙娜丽莎》的空间混合效果

2. 优秀色彩空间混合作品赏析。

图3-99～图3-103为部分优秀的色彩空间混合作品。

图3-99 色彩空间混合一　学生作品　　图3-100 色彩空间混合二　学生作品　　图3-101 色彩空间混合三　学生作品

图 3-102 《我喜欢的人》 陈晓呤 作

图 3-103 《猫》 许彩琼 作

三、学习任务小结

本节讲解了色彩空间混合的原理与设计方法，帮助学生正确掌握色彩空间混合的绘制技巧，赏析色彩空间混合的优秀作品，提升对色彩的深层次理解。课后，同学们应认真按照色彩空间混合的步骤完成作业，并应符合色彩空间混合的制作要求，把握色彩之间的差别与协调关系，培养严谨、规范、细致的专业精神。

四、课后作业

（1）每位同学搜集不少于 6 幅色彩空间混合的图片。

（2）设计一幅适合色彩空间混合的图案，绘制一张色彩空间混合作品。要求作品准确体现色彩之间的混合关系，涂色干净平整，尺寸 30cm×30cm。

学习任务六 色彩的感觉

教学目标

（1）专业能力：能够理解色彩的感觉对于色彩设计的作用，掌握不同感觉的色彩的表现方法和绘制方法，培养学生对色彩的喜爱和感受能力，提升审美能力以及艺术修养。

（2）社会能力：能组织和表现色彩的感觉，并应用于设计实践。

（3）方法能力：通过网络搜集优秀的色彩感觉作品，并从作品中感知色彩的魅力。

学习目标

（1）知识目标：掌握色彩感觉的表现图的构思技巧。

（2）技能目标：掌握色彩感觉的绘制方法和技巧。

（3）素质目标：能够大胆、清晰地表述色彩的不同感觉，并具备团队协作能力。

教学建议

1. 教师活动

教师通过展示前期搜集的色彩感觉表现图片，让学生了解色彩感觉的绘制方法。同时，运用多媒体课件、教学视频、课本等多种教学手段，让学生置身于色彩世界，引发对色彩的联想。

（2）列举生活中的色彩感觉现象，讲授色彩带来的心理感受，结合东西方的民俗文化讲解色彩的感觉。

（3）教师通过示范色彩感觉表现图的画法，让学生感受色彩创作的心得，并指导学生绘制色彩感觉表现图。

2. 学生活动

（1）课堂练习绘制色彩感觉表现图，学会运用调色盒配色。

（2）积极运用多媒体拓展知识面，丰富色彩专业知识，开阔眼界和思路。

一、学习问题导入

图 3-104 是荷兰后印象派大师梵高的《向日葵》，图 3-105 是法国印象派大师莫奈的《睡莲》，这两幅画哪一幅看起来更温暖？分别有什么样的感受？《向日葵》是梵高创作的向日葵系列中的其中一幅，其绚烂、热情的黄色调，把向日葵明亮的色泽、饱满的色彩、温暖的视觉感受描绘得淋漓尽致，也表达出梵高对生命的热忱和挚爱的真情。《睡莲》则运用大面积的蓝色、绿色和紫色，表现出幽静、雅致的意境，仿佛能感受到莫奈在睡莲之中寻求心灵的沉思、遐想、和平和宁静的状态。

二、学习任务讲解

1. 色彩的冷暖感

色彩的冷暖感是指色彩带给人冷与暖的感受。色彩本身并没有冷暖的色温差别，是视觉对色彩的感知和联想引起人们的冷暖反应。如见到鲜艳的红色、黄色，就会产生温暖、热情的感觉；看见纯净的蓝色，就会有清凉、清爽的感觉。根据色彩带给人的冷暖感受，可以把色彩分为暖色和冷色。暖色包括红色、橙色、黄色等，使人联想到温暖、温馨的事物，如太阳、枫叶、秋天的麦浪。冷色包括蓝色、绿色、紫色等，使人联想到清爽、幽静的事物，如天空、海洋、田野等。色彩的冷暖感应用于色彩构成，可以形成强烈的对比效果，起到突出主题和中心的作用，如图 3-106～图 3-110 所示。

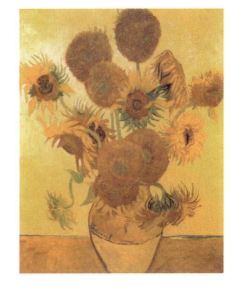

图 3-104 《向日葵》 梵高 作

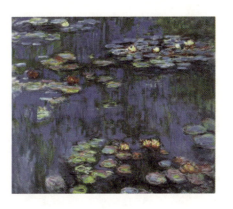

图 3-105 《睡莲》 莫奈 作

图 3-106 色彩的冷暖感构成作品一
学生作品

图 3-107 色彩的冷暖感构成作品二
学生作品

图 3-108 色彩的冷暖感构成作品三
詹素琼 作

图 3-109 色彩的冷暖感构成作品四 潘启丽 作　　　　　图 3-110 色彩的冷暖感构成作品五 学生作品

2. 色彩的季节感

色彩的季节感是指通过色彩的组合带给人季节的联想。如看到绿意盎然、青春明媚的色彩组合会联想到春天，看到硕果累累、一片金黄色的色彩组合会联想到秋天。每个季节都有各自的色彩组合。

（1）春——明亮鲜艳的色彩组合。

春天是最有生命力的季节，万物复苏，百花待放，明亮、鲜艳、俏丽的春色给人扑面而来的春意和愉悦，构成了春天欣欣向荣的景象。春季使用范围最广的色彩是浅绿色和淡黄色，体现了大自然完美和谐的统一感，画面充满朝气，给人以青春、成长、娇美、鲜嫩的感觉，在色彩搭配上遵循鲜艳、明亮、对比的原则。

（2）夏——柔和淡雅的色彩组合。

夏天阳光充足，雨水充沛，植物生长旺盛，大自然赋予夏天清新、淡雅、恬静、安详的色彩。夏季的色彩组合给人温婉飘逸、柔和亲切的感觉。常春藤、紫丁香花以及夏日海水和天空等浅淡的自然颜色，最能够体现出夏季柔和、素雅、浓淡相宜的景象。

夏季适合以蓝色为底调的深绿、深蓝的色彩组合，冷色渐进的色彩搭配显得清爽、明快、知性。还可以利用一些深沉的灰蓝色、蓝绿色、蓝紫色来体现成熟、内敛、端庄的季节特征。

（3）秋——浑厚浓郁的色彩组合。

秋天是收获的季节，枫叶红与银杏黄交相辉映，整个视野都是令人炫目的充满浪漫气息的金黄色调。金灿灿的玉米、沉甸甸的麦穗与浑厚的泥土，交织演绎出秋天的华丽、成熟与端庄。

秋季给人以温暖、浓郁、成熟、稳重的感觉，常以金黄色为主色调，辅以土黄色、褐色、朱红色、橙色等来体现自然、高贵、典雅的气质。

（4）冬——冷峻惊艳的色彩组合。

冬天温度低，空气中透着寒冷的气息。冬季色彩基调体现的是"冰"色，即塑造冷艳的美感。无彩的灰色以及紫灰色、蓝灰色非常适合冬季色彩搭配，给人以宁静、朴素、清闲、舒适的感觉。

春、夏、秋、冬色彩的季节感构成作品如图 3-111～图 3-112 所示。

图 3-111 色彩的季节感构成作品一 学生作品

图 3-112 色彩的季节感构成作品二 学生作品

3. 色彩的味觉感

味觉主要有酸、甜、苦、辣四种。酸是一种青涩的感觉，常用黄绿色、柠檬黄、青色等色彩来表现；甜是一种温馨的感觉，常用中黄、粉红、玫瑰红等色彩来表现；苦是一种艰涩的感觉，常用赭石、灰色、黑色等色彩来表现；辣是一种火热的感觉，常用大红色、褐色、黑色、绿色等色彩来表现。色彩的味觉感如图 3-113 ～图 3-114 所示。

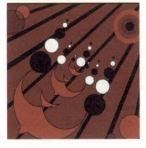

图 3-113 色彩的味觉感构成作品一 学生作品

图 3-114 色彩的味觉感构成作品二 学生作品

4. 色彩的情绪感

人的表情常见的有喜、怒、哀、乐四种。喜是一种喜庆、热烈的感觉，常用红色、金黄色等色彩来表现；怒是一种愤懑的感觉，常用紫色、暗红色等色彩来表现；哀是一种苦涩的感觉，常用灰色、黑色、白色等色彩来表现；乐是一种欢快的感觉，常用橙红色、橙黄色等色彩来表现。色彩的情绪感如图3-115所示。

图3-115 色彩的情绪感构成作品
学生作品

三、学习任务小结

本节讲解了对色彩的感觉，学习了色彩的冷暖感、季节感、味觉感和情绪感的表现方法和主要的色彩搭配技巧。色彩的感觉在室内设计领域应用广泛，如可以利用色彩的味觉感来设计餐厅的主色调，用色彩的情绪感来调节空间的氛围等。课后同学们应注意搜集色彩的感觉在室内设计领域的应用案例，学以致用。

四、课后作业

（1）每位同学搜集10幅色彩感觉应用于室内设计的图片。
（2）完成一幅色彩感觉的表现图绘制。

项目四

立体构成在设计领域中的应用

学习任务一　线立体构成
学习任务二　块立体构成
学习任务三　纸雕立体构成

学习任务一 线立体构成

教学目标

（1）专业能力：能认识线立体构成三维空间表现特征；能从生活中提炼、创造出线立体的视觉美感。

（2）社会能力：养成良好的素材采集习惯，能用智能手机等设备搜集生活中线立体的构成形态，并能在专业设计中灵活应用。

（3）方法能力：信息和资料搜集能力，设计案例分析、提炼及应用能力。

学习目标

（1）知识目标：了解立体构成中线造型要素的概念；学会运用不同的材料表现三维空间中的线立体。

（2）技能目标：能够运用所学的线立体知识指导自己动手实践；能创作出具有一定审美意义和时代感的线立体构成作品。

（3）素质目标：能融会贯通线立体构成与艺术设计之间的联系，通过学习线立体构成知识，具备创新精神、创新思维及解决实际问题的能力。

教学建议

1. 教师活动

（1）要求学生从设计案例中寻找线立体的元素，通过大量的草图分析，明确线的立体形态的表现特征和材料特性。

（2）将思想政治教育融入课堂教学，引导学生发掘中华传统艺术中的典型元素和符号，培养自己的艺术修养，为专业设计提供养分。

（3）教师通过展示优秀线构成设计作品，让学生感受如何从日常生活和各类型设计案例中提炼线立体构成材料，并尝试制作。

2. 学生活动

（1）自建小组（2～3人）完成一个底座30cm×30cm的线立体构成作业。

（2）学会自我思考、自我反思、自我评价，准备一本课程笔记，把从创意构思到成品制作的全过程记录下来。

一、学习任务导入

立体构成也称空间构成，是用一定的材料，以视觉为基础，以力学为依据，将造型要素按照构成原则，组合成美好的形体的构成形式。立体构成是一门艺术理论和艺术实践紧密结合的应用型学科，是设计艺术基础学的一个重要的组成部分。同时立体构成也是研究形态创造与造型设计的一门独立的学科，被人们誉为"空间艺术"。

二、学习任务讲解

1. 大自然中的线立体

线条之美不只在艺术家的笔下，也在大自然中。大自然的线条之美可谓多姿多彩，从山川到江河，从沙漠到森林，从动物到植物，从云彩到雷电，无处不在。自然界的这些充满美感的线条具有强烈的视觉冲击力，同时也是艺术家和设计师源源不断的创意来源，如图 4-1 ～图 4-4 所示。

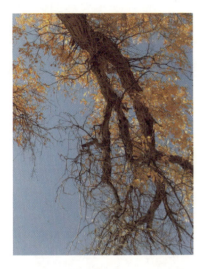

图 4-1 额济纳胡杨林 黄燕勤 摄

图 4-2 广州植物园拱形园林绿道 黄燕勤 摄

图 4-3 湖北恩施苗族建筑 黄燕勤 摄

图 4-4 广州猎德大桥拱顶 黄燕勤 摄

2. 建筑中的线立体构成

天津滨海图书馆是 MVRDV 建筑事务所与天津市城市规划设计研究院共同设计建造的城市新型未来图书馆，是滨海文化中心项目中与市民生活紧密相关的公共建筑之一。内部采用了大量的环状曲线去激发空间的不同用途，例如阅读、漫步、攀谈、会面等各类活动。整个建筑设计"极具科幻感"，使得这个全新的文化空间被市民真正地接纳并喜爱，如图 4-5 所示。更多线立体构成在建筑中的应用如图 4-6 所示。

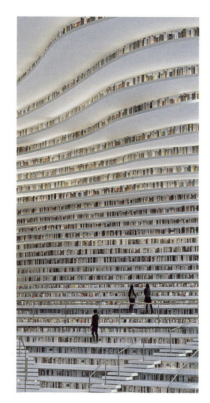
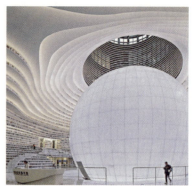
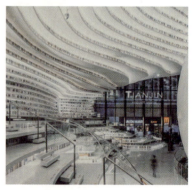

图 4-5 天津滨海图书馆

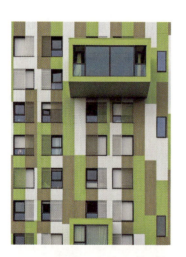
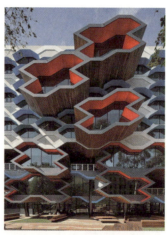
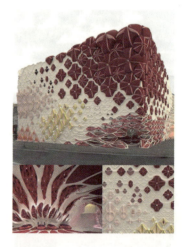
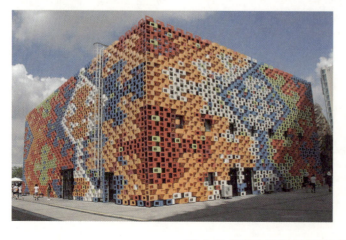
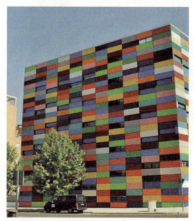

图 4-6 各种由线构成的建筑外墙

3. 设计作品中的线立体

在当代设计中，随处可见线立体的使用，如家居陈设设计、服饰设计、包装设计等。设计师之所以特别青睐线，是因为线条艺术是一种简洁实用的表达方式。一方面可以利用流行的极简主义，传达一种有趣、返璞归真的美学形式，拉近与大众的距离，在货架上脱颖而出。另一方面，还可以以最简单的形式达到较好的艺术效果，如图 4-7 ～图 4-8 所示。

图 4-7　南官帽椅　樵山工房　作　　　图 4-8　字母戒指　特鲁迪·希尔　作

4. 线立体的含义及种类

（1）线的概念。

线具有长度和宽度，是点的轨迹、面的边界和体的转折，包括实线、虚线、面化的线、体化的线等。由具备线特征的材料，按照一定的形式法则构成新的形态叫做线立体构成。线在构成中具有重要的作用，具有极强的表现力。它能决定形的方向，也可形成形体的骨格，成为结构体本身。许多物体构造都是由线直接完成的，如错落有致的树枝、无限延伸的铁轨、岁月沧桑的皱纹等，都给我们线的实际体验。线相对于面和体块而言，更具有速度与延伸感，显得更轻巧。

不同形态的线会带来不同的情绪感受。直线构成的造型使人产生坚硬、有力的感觉，但略显呆板。曲线构成的造型令人感到优雅、舒适，但处理不当容易产生混乱、疲软的感觉。同样形态的线会因材质的不同而引起视觉与触觉上的不同感受。如同样是直线的棉线和铁线，前者给人的感觉温和、轻松，后者给人的感觉却机械、冰冷、理性，如图 4-9 ～图 4-10 所示。

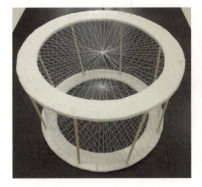 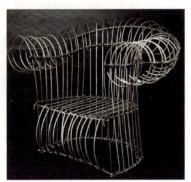

图 4-9　柔软材质线立体构成　　　图 4-10　坚硬材质线立体构成

（2）软线立体构成的表现形式。

软线材指的是较为轻盈、便于弯折的材料。它的特点是操作性及安全性较强，如棉线、纸张、陶泥、吸管等。现实生活中也有随处可见的软线材形态，如蜘蛛网、草垛、天线等。软线立体构成的表现形式主要有编织和纸艺，如图 4-11 ～图 4-14 所示。

图 4-11　吴友祺编织作品一

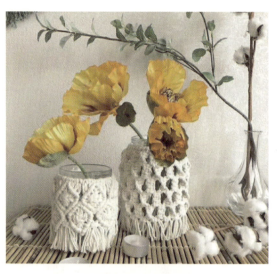

图 4-12　吴友祺编织作品二

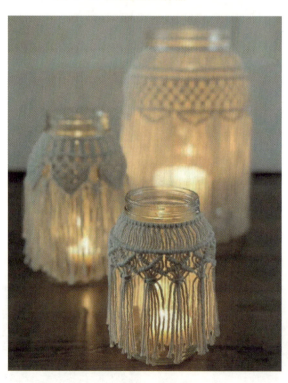

图 4-13　吴友祺编织作品三

图 4-14　软线立体构成

① 编织。

编织包括手工编织、棒针编织和钩针编织。手工编织工具简单，主要为编织线缠绕打结成形，多应用于装饰品制作，如壁挂、饰结等。同时还可以制作成很多具有创意的小工艺品。

花瓶编织制作过程如下。

步骤一：准备好所需的棉线和花瓶。

步骤二：裁剪一定量的编织线。

步骤三：按照编织技法进行图案编织。

步骤四：剪去多余的线。

步骤五：插上喜欢的鲜花，装饰家居生活。

花瓶编织制作步骤和成品如图4-15～图4-17所示。

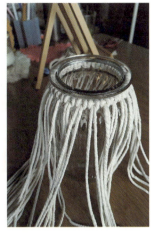

图4-15 花瓶编织步骤图一

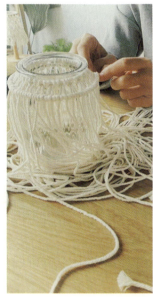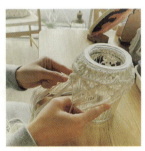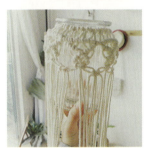

图4-16 花瓶编织步骤图二　　　图4-17 花瓶编织成品

② 纸艺。

衍纸，也称卷纸，是纸艺的一种表现形式。衍纸发源于18世纪的英国，是流传于英国王室贵族间的一种手工艺术。衍纸是一种简单而实用的生活艺术，使用专业的工具将细长的纸条一圈圈卷起来，成为一个个小"零件"，运用卷、捏和拼贴等手法组合成各种样式复杂的形状，常被运用于卡片制作、包装装饰、装饰画和装饰品制作。

衍纸工艺是将雕塑和绘画技艺承载体转换为纸，艺术表现力较强。纸艺的魅力就在于其多样的表达能力，而多样的表达手法更能凸显纸艺的包罗万象。衍纸一直都被看作纸艺中优雅的典范，在不断的发展过程中，衍纸的表达方式更加多元化，巧妙的设计本身更是将纸艺固有的艺术气息展现得淋漓尽致。对衍纸作品本身的欣赏也是提高衍纸技艺的关键。

衍纸作品如图 4-18～图 4-20 所示。

图 4-18 衍纸作品 陈丽馒 作　　图 4-19 新卷纸挂毯雕塑 Gunjan Aylawad

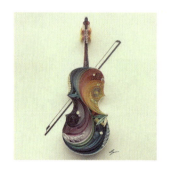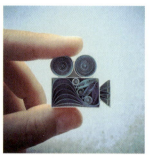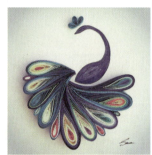

图 4-20 衍纸作品 Sena Runa 作

衍纸制作过程如下。

步骤一：画出线描底稿。

步骤二：用卷纸笔及衍纸卷出画稿的基本样式，可用手捏出不同的形状。

步骤三：用软木模板和大头针进行固定。

步骤四：用白胶涂在基础卷上。

步骤五：用镊子轻轻固定在画稿上。

衍纸制作步骤如图 4-21 所示。

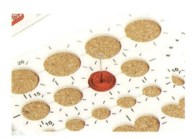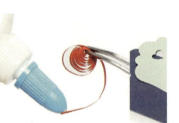

图 4-21 衍纸制作步骤

（3）硬线立体构成的表现形式。

硬线材指的是有一定刚性的材料。它的特点是硬度高，结构坚硬，有力量感，如铁丝、木条、竹条、钢条等。硬线立体构成的表现形式主要有胶合式、镂空式和框架式。硬线立体构成作品如图4-22～图4-25所示。

图4-22 硬线立体构成作品一

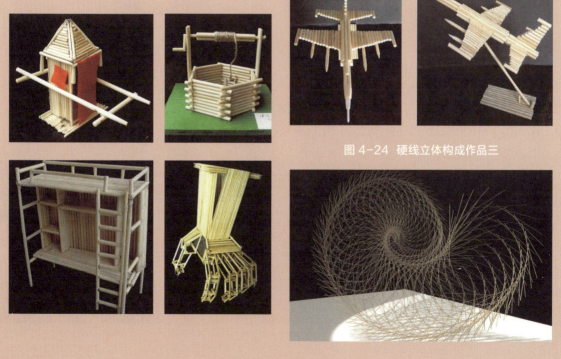

图4-23 硬线立体构成作品二　　　图4-24 硬线立体构成作品三

图4-25 硬线立体构成作品四

① 胶合式。

胶合式顾名思义就是用胶对各类材料进行黏合与拼接的立体构成制作形式。市面上有多种类型的胶水，如木工胶水、502 胶水、白乳胶等，大家可根据材料选择合适的胶水。

步骤一：选择厚度为 5cm 的黑檀木条 1 根，厚度为 2cm 的樱桃木 1 根，厚度为 2cm 的枫木条 2 根，黑胡桃木 1 块进行图案创作。

步骤二：用曲线锯锯出设计好的图案形状，用木工胶水黏合后，使用 U 形木工夹固定 12 ~ 24h。

步骤三：用木工锉打磨出立体造型。

步骤四：用砂纸打磨，打磨目数越多，表面越细腻。

胶合式硬线立体构成制作步骤和成品如图 4-26 和图 4-27 所示。

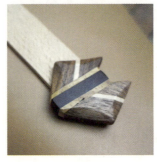

图 4-26 胶合式硬线立体构成步骤图　　图 4-27 胶合式硬线立体构成成品图

② 镂空式。

镂空是一种雕刻技术，在线立体构成的运用中形式多样。圆形镂空柔和而包容，呈现出和谐、自然的效果。几何形镂空尖锐而锋利，产生强烈的视觉感受。锋利的边缘给人一种疼痛感和外张力。独特的镂空设计，让线立体构成呈现出多样化的形式。镂空式硬线立体构成作品如图 4-28 ~ 图 4-31 所示。

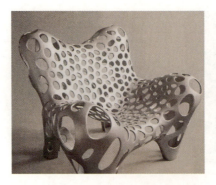
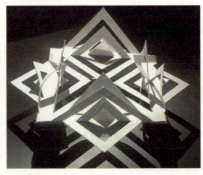

图 4-28 镂空式硬线立体构成作品一　　图 4-29 镂空式硬线立体构成作品二

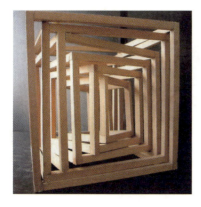

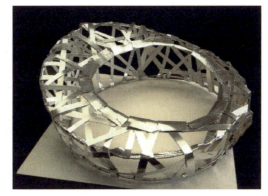

图 4-30 镂空式硬线立体构成作品三　　　　图 4-31 镂空式硬线立体构成作品四

镂空式硬线立体构成制作过程如下。

步骤一：在纸上画好纹样，用双面胶贴在金属片上。

步骤二：用麻花钻头在纹样边缘打一个孔，和木镂空工艺相似，将线锯条穿进去，上紧曲线锯条，开始上下运行，注意要保持锯条垂直于银片。

步骤三：最后用油锉修正边缘。

镂空式硬线立体构成制作步骤及成品如图 4-32～图 4-34 所示。

图 4-32 镂空式硬线立体构成步骤图

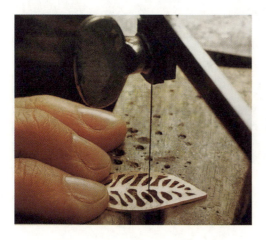

图 4-33 镂空式硬线立体构成成品一　　　图 4-34 镂空式硬线立体构成成品二　翁晶晓　作

③ 框架式。

框架式硬线立体构成是以各种不同的连接方式结合形成一个基本框架单元，再按一定的秩序排列组合而成的空间构成形式。建筑中常见的钢筋混凝土框架结构即框架式硬线立体构成。在设计时基本框架通过位置和方向上的移动、重复、错位、渐变、穿插，结合形式美法则，可以创造出丰富的立体交错视觉效果。框架式硬线立体构成将单元线体通过一定的加工手段结合成单元框架，再以此为基础进行空间组构，形成立体造型，如图4-35～图4-39所示。

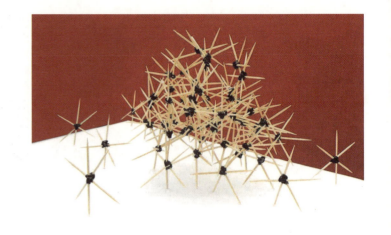

图4-35 框架式硬线立体构成作品一

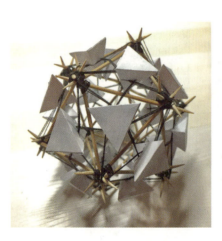

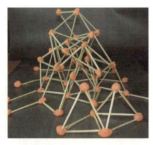 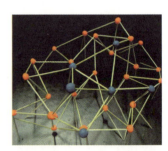
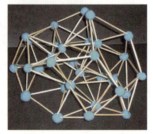 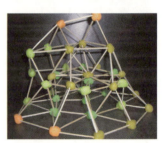

图4-36 框架式硬线立体构成作品二　　图4-37 框架式硬线立体构成作品三

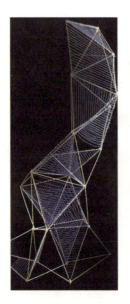 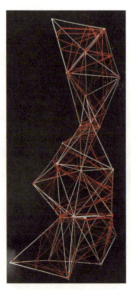 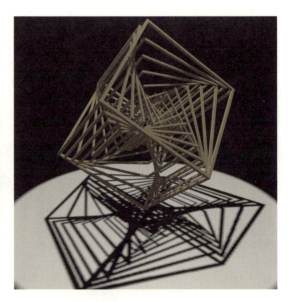

图4-38 框架式硬线立体构成作品四　　图4-39 框架式硬线立体构成作品五

（4）线立体的设计与应用。

线立体构成形式广泛应用于设计实践之中，例如日本的木作工艺——组子细工。组子细工制作时不需要用钉子等连接件，主要采用传统的榫卯结构。经过精妙地组合，可以制造出许多精美绝伦、令人惊叹不已的花纹和图案。汉唐时期，榫卯结构传入日本，发展成组子细工，多用于古建筑的梁、阁、栏、嶂等。经过几百年的传承，如今组子细工已演化出两百多种纹样，应用于推拉门、橱柜、日用器皿等常见用品上，如图 4-40～图 4-42 所示。

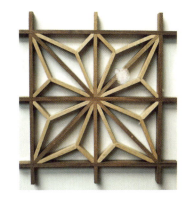

图 4-40 角麻组子

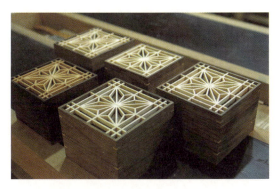

图 4-41 组子实木盒——永宁组子

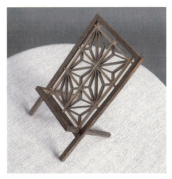
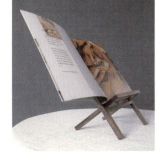

图 4-42 组子书架 林卓妍 作

三、学习任务小结

本节了解了什么是线立体，掌握了线立体的表现形式及其种类，并进行了实操训练，对线立体的结构和材料都有了清晰的认识。希望同学们课后能多方学习，拓宽艺术视野；多作尝试，发挥想象力，这对以后从事室内设计、工业产品设计、平面设计等工作都会有很大的帮助。如图 4-43～图 4-44 所示为优秀的线立体构成作品。

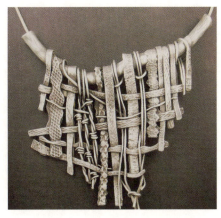

图 4-43 编织搁架 吴友祺 作　　图 4-44 《幕》——项链银饰
　　　　　　　　　　　　　　　　　Hader Jacobsen 作

四、课后作业

（1）自建 3 人小组，创作一件线立体构成作品。

（2）准备一本课程笔记，把团队从创意构思到成品制作的全过程记录下来，并连同线立体构成作业一同提交。

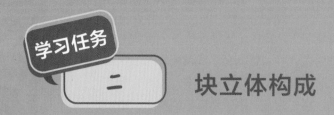

教学目标

（1）专业能力：能认识和理解块立体构成的概念及构成形式，实现平面空间向立体空间的思维转换。

（2）社会能力：养成良好的素材采集习惯，能用智能手机、专业相机等设备搜集生活中块立体的构成形态，并能在专业设计中灵活应用。

（3）方法能力：独立思考能力、实践动手能力。

学习目标

（1）知识目标：能设计并制作出单元体及组合块立体构成作品。

（2）技能目标：能绘制制作过程草图，并按照图纸制作块立体构成作品。

（3）素质目标：能融会贯通块立体构成与艺术设计之间的联系，培养创新精神和解决实际问题的能力。

教学建议

1. 教师活动

（1）教师通过理论结合实际的讲解与示范，帮助学生直观地学习块立体构成的表现形式及规律，引导学生从生活中借鉴灵感和元素，并在此基础上进一步拓展和延伸自己的想法和创意。

（2）将思想政治教育融入课堂教学，引导学生发掘中华传统艺术中的典型元素和符号，从而培养自己的艺术修养，为专业设计提供养分。

（3）教学过程中要求学生独立思考，养成画草图制订计划并实施设计的方式及习惯。切忌相互抄袭、随便应付，引导学生形成正确的学习方法，培养学生解决问题的能力。

2. 学生活动

（1）可利用现有的材料作为单元体进行块立体构成组合训练。

（2）学会自我思考、自我反思、自我评价，准备一本课程笔记，把从创意构思到成品制作的全过程记录下来。

一、学习任务导入

块立体构成在设计中运用得很频繁,在很多大师级的建筑设计中都能看到块立体构成的影子,例如贝聿铭先生设计的香港中银大厦,还有北京的中央电视台总部大楼、广州的圆大厦等。那么什么是块立体呢?下面就来学习块立体的概念及其组合方式。

二、学习任务讲解

1. 块立体的概念

块材是立体构成最基本的表现形式。块立体是具有长、宽、高三维空间和连续表面的封闭实体。与线材和面材相比,块材具有稳重、安定、充实的特点。块立体既可以是个体,也可以是多个单元体组成的形体和空间的产物。

2. 块立体的种类

块立体的种类可按造型分为几何块材和有机块材。几何块材硬度高,分界明显,呈现为几何形态,如图4-45~图4-47所示。有机块材柔韧性强,易弯曲,可以形成曲面和弧度,分界柔和,如图4-48所示。

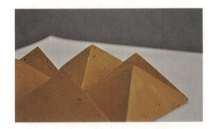
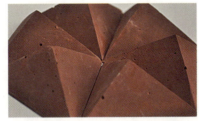

图 4-45 几何块材一

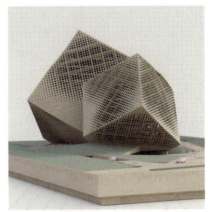

图 4-47 几何块材三

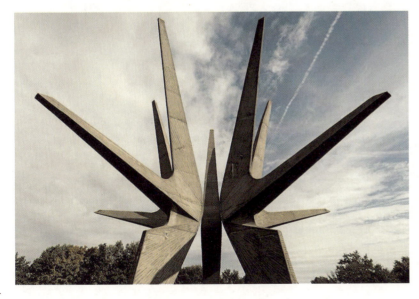

图 4-46 几何块材二

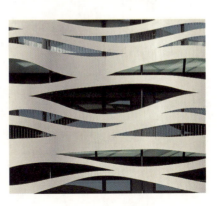

图 4-48 有机块材

3. 块立体的构成形式

（1）块体的集合。

块体的集合是指相同单位形体的块不断重复，并按照一定的规律组合连接，形成具有一定形式美的空间。1972年日本建筑师黑川纪章设计的中银舱体楼引起轰动，中银舱体楼由140个六面舱体呈块状组合而成，楼梯表面凹凸不平，交错纵横，极具层次感。该设计将现代建筑崇尚直线条和几何造型的理念，以及与环境共生的建筑哲学发挥到极致，在设计手法上应用到了块体的集合的构成形式，如图4-49所示。

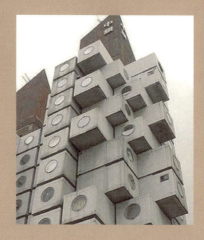
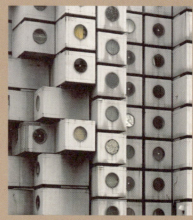

图4-49 中银舱体楼块体的集合构成

单元块体的集合又分为对比块的集合与近似块的集合。对比块的集合强调单元个体集合的相对性，集合形式可以根据单元个体的形状、大小、多少、动静、方向、粗细、疏密、轻重、色彩的差异性来设计，形成更具灵活性的虚实对比空间形式，如图4-50和图4-51所示。近似块的集合指的是单个体的放大形或缩小形进行重新集合，也可以是相似的块体单元按一定规律和路线重复或叠加，如图4-52～图4-54所示。

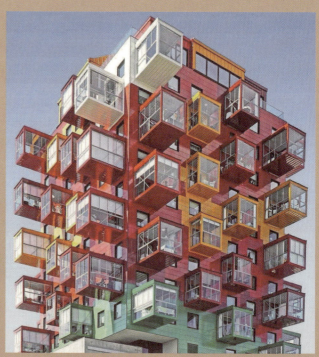

图4-50 对比块的集合构成一　　　　　图4-51 对比块的集合构成二

图 4-52 近似块的集合构成一

图 4-53 近似块的集合构成二

图 4-54 近似块的集合构成三

项目四 立体构成在设计领域中的应用

113

（2）块体的切割。

块体的切割是指对块体进行剪切和割裂。切割的目的是通过块面的分解探求新多面体的重组。切割后的块体可运用递减、递增、错位等手法，使块体的结构更富有变化。块体的切割主要有以下几种方式。

① 等比例块体切割。

等比例块体切割即把一个块体的每一个面按照比例关系分解成面积相等的小块体，再进行重新组合，如图4-55～图4-58所示。

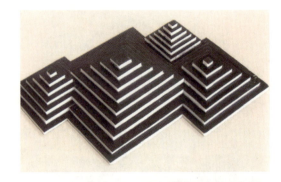

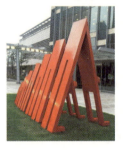 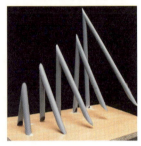

图4-55 等比例块体切割构成一　　　　图4-56 等比例块体切割构成二

 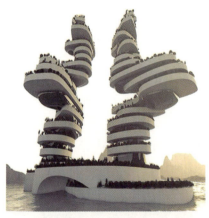

② 几何式块体切割。

几何式块体切割是指在面积、大小、方向上按照几何形态切割出不同体量的新形态。几何式块体切割可以使新形态更加自由、灵活，造型更加丰富，如图4-59和图4-60所示。

图4-57 等比例块体切割构成三　　　　图4-58 等比例块体切割构成四

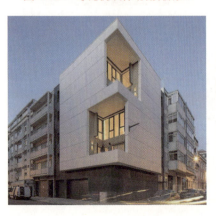 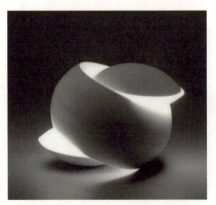

图4-59 几何式块体切割构成一　　　　图4-60 几何式块体切割构成二

③ 自由式块体切割。

自由式块体切割是一种相对自由、随意的切割方式，它是将原有的形体随意切割再重组，使原本单调的形体发生复杂的多层次的变化。切割后形体所产生的连接线或面，既要统一又要有变化，还要能体现空间美感。这种多变的切割方式在建筑设计和室内设计中运用广泛，如图4-61～图4-63所示。

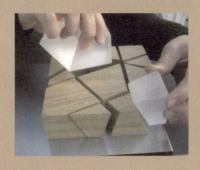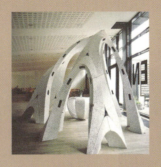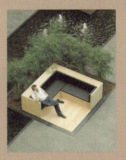

图 4-61 自由式块体切割构成一

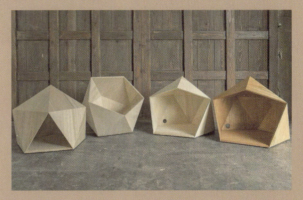

图 4-62 自由式块体切割构成二

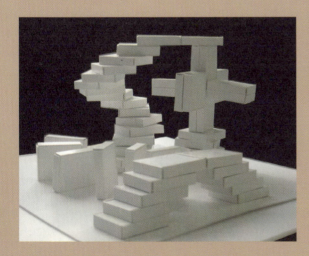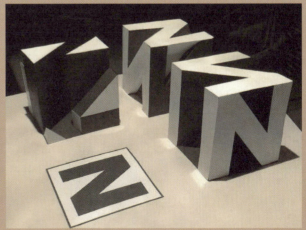

图 4-63 自由式块体切割构成三

（3）块体的组合。

块体的组合是指点、线、面、块等设计元素通过各元素的材料与肌理、大小与形态、位置与方向等关系的重组形成新形态的立体构成形式。块体的组合构成方法主要有两种：其一是利用点、线、面、体的构成原理结合各种加工手段与材料特征，对形体进行抽象、夸张的艺术表现；其二是强调仿生的情态表现，仿生块体组合构成是将自然界的生物形态进行高度概括和提炼，并遵循美的表现规律进行的艺术形体再造。块体的组合构成如图4-64～图4-66所示。

图4-64 仿生块体组合构成一

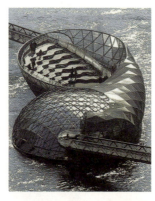
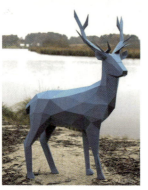

图4-65 仿生块体组合构成二

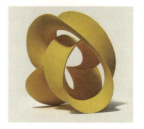
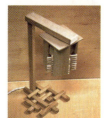

图4-66 块体组合构成

三、学习任务小结

本节学习了块体的种类及多种构成形式。结合块体的设计与应用，可以看到块体比点、线、面的设计更复杂，变化也更丰富。同学们可以在本次的课后作业设计中尝试采用不同的材料来制作块立体构成。

四、课后作业

（1）制作一个大小为30cm×30cm×30cm的块立体构成作品。

（2）搜集10个优秀的块立体构成作品，并展示和分析其优点。

学习任务三 纸雕立体构成

教学目标

（1）专业能力：掌握纸雕具象和抽象的表现形式以及制作方法。

（2）社会能力：通过对纸雕立体构成的学习，形成科学合理的形态塑造方法，并能举一反三地运用在专业设计中。

（3）方法能力：通过从平面到立体形体变化的训练，让学生探索新材料、新工艺的运用，为今后的专业设计打下坚实的造型基础。

学习目标

（1）知识目标：了解纸浮雕的成型规律、特点、种类以及设计制作方法。

（2）技能目标：能制作纸浮雕和纸圆雕，并树立创新的思维方式和造型观念，提升自身的形象思维能力和设计造型能力。

（3）素质目标：通过纸雕立体构成的学习，强化对结构、构造、材料、工艺的深入了解，并能学以致用。

教学建议

1. 教师活动

（1）教师搜集大量的纸雕艺术作品，并在课堂上进行展示和分析讲解，使学生对纸雕立体构成的分类和制作方法有较深入的了解和认识。同时，示范纸雕的制作方法。

（2）将思想政治教育融入课堂教学，引导学生在大自然中找寻设计构成创作题材，把自然中的灵感融入创作中，让学生感受自然与生态在设计中的价值和意义。

2. 学生活动

在教师的引导下，动手制作纸雕作品，并通过实践总结制作经验。

一、学习问题导入

雕塑分为浮雕和圆雕。浮雕是雕塑艺术的一种形式，是指图像造型浮凸于材料表面的雕塑表现形式，是一种半立体型雕刻品（图4-67）。根据深浅和厚度的不同，浮雕又分为高浮雕和低浮雕。圆雕又称立体雕，是指可以多方位、多角度欣赏的三维立体雕塑，它要求雕刻者全方位进行雕刻。观赏者可以从不同角度看到雕塑的各个侧面，如图4-68所示。

图4-67 浮雕作品

图4-68 圆雕作品

大家都知道剪纸，却很少有人听过纸雕艺术。这项古老的民间艺术一直缓慢发展，但从未间断。艺术家通过努力创作出了众多高水准的纸雕作品。如图4-69和图4-70所示为美国洛杉矶纸雕艺术家Jeff Nishinaka的作品。他制作的纸雕立意新颖，制作技术精湛，体积感强，具有较强的视觉冲击力。

二、学习任务讲解

1. 纸雕的概念

纸雕分为纸浮雕和纸圆雕。这种纸雕艺术起源于中国汉代。而中国历史上最早的纸雕是通过手工编扎做成的。纸雕其实就是以纸为素材，然后使用刀具来塑形。可以根据不同的纸张创作出不同主题的纸雕作品。

2. 纸浮雕的表现形式及制作方法

纸浮雕的表现形式是半立体形式。半立体形式又称为二点五维形式，是在平面材料上进行立体化加工，使平面材料在视觉和触觉上有立体感。纸浮雕的制作方法主要有以下几种。

（1）折叠法。

折叠法是纸雕制作的基本方法，即将一张纸进行折叠，使原本的一个面变成两个面，在光线的作用下形成明暗变化的层次感和立体感。折叠法分为直线折形和曲线折形两种，如图4-71和图4-72所示。

图4-69 Jeff Nishinaka
纸雕作品一

图4-70 Jeff Nishinaka
纸雕作品二

图4-71
直线折形纸雕作品一

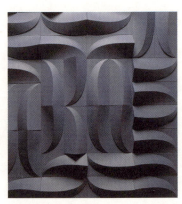
图4-72
曲线折形纸雕作品一

直线折形的制作方法如下。首先进行设计构思，并在纸上画好虚线，分清所折的"峰"与"谷"的位置，然后用刀背轻轻地在折线的"峰"端上划切痕做半切，以二分之一深度为好。半切后再按"峰"与"谷"的方向做折叠。直线折形的特点表现为形态整齐、边缘清晰、造型挺拔，如图4-73和图4-74所示。

曲线折形的制作方法与直线折形大致相同，只是在切割时用弧线。曲线折形的特点表现为柔美、优雅、动感强，如图4-75和图4-76所示。

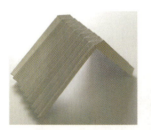 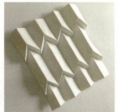

图4-73 直线折形制作底稿

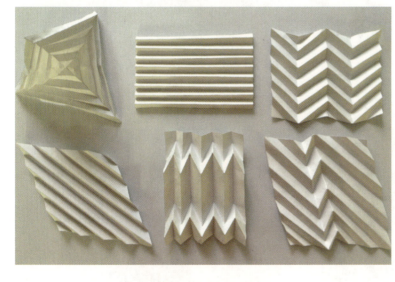

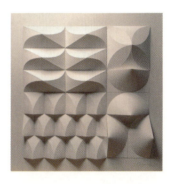

图4-75 曲线折形纸雕作品二

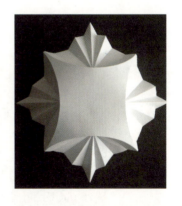

图4-74 直线折形纸雕作品二　　**图4-76 曲线折形纸雕作品三**

（2）卷曲法。

卷曲法顾名思义就是运用卷、曲、折、贴等方法，将纸张制作成不同造型的纸雕制作方法。卷曲的图案可以大胆设计和想象，造型、形态也可以各具特点，通过搭配组合的方式，表现出美感，如图4-77～图4-79所示。

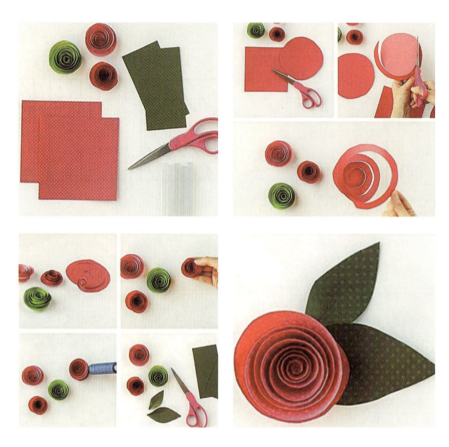

图 4-77 卷曲法纸雕制作方法

图 4-78 卷曲法纸雕作品一

图 4-79 卷曲法纸雕作品二

（3）切折法。

切折法就是在一张平面的纸上，根据造型设计对切口进行形态塑造，并将所切形体进行翻折。切口的变化可以使纸的表面形态得到丰富，这种对纸平面的加工可以形成更多新颖、立体的形态。切折法主要分为一切多折法和多切多折法两种。一切多折法是指在一张纸上只切割一个开口，并在此切口处进行多次折叠，形成凹凸起伏变化的浮雕效果，如图4-80和图4-81所示。多切多折法是指在一张纸上切割多个开口，并在此基础上进行多处折叠，形成有凹凸起伏变化的浮雕效果，如图4-82～图4-83所示。

图4-80 一切多折纸雕作品一

图4-81 一切多折纸雕作品二

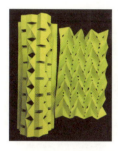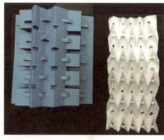

图4-82 多切多折纸雕作品一

图4-83 多切多折纸雕作品二

3. 纸圆雕的表现形式及制作方法

纸圆雕是指用纸材制作的，可以立体观察，并独立存在于一定空间环境中的纸雕作品。纸圆雕用材简易，制作方便，形式感和立体感强。纸圆雕的制作方法主要有构成造型法和仿生造型法。构成造型法就是运用点线面的抽象组合构成手法，让纸圆雕立体形态中各个立面的造型丰富起来，形成变化与统一的效果，如图4-84～图4-87所示。仿生造型法就是仿造自然界的动植物或者日常生活中的常见物品形态制作而成的纸雕作品，如图4-88所示。

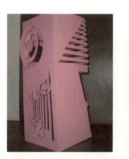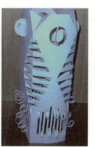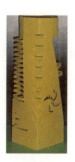

图4-84 构成造型法纸圆雕作品一

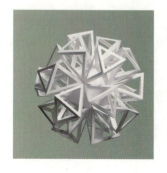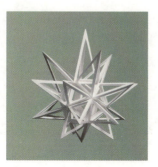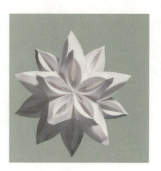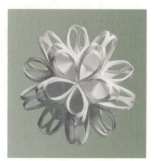

图4-85 构成造型法纸圆雕作品二

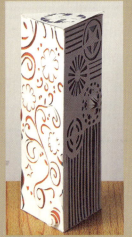

图 4-87 构成造型法纸圆雕作品四

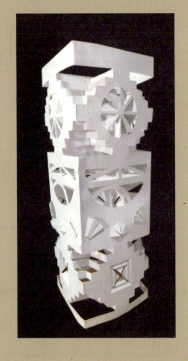

图 4-86 构成造型法纸圆雕作品三

图 4-88 仿生造型法纸圆雕作品

4. 优秀的纸雕设计作品赏析

部分优秀的纸雕设计作品如图 4-89～图 4-98 所示。

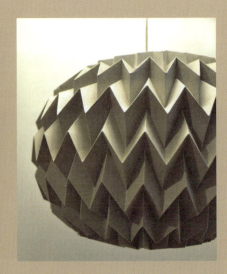

图 4-89 纸雕做成的壁挂　　　　　图 4-90 纸雕做成的灯具一

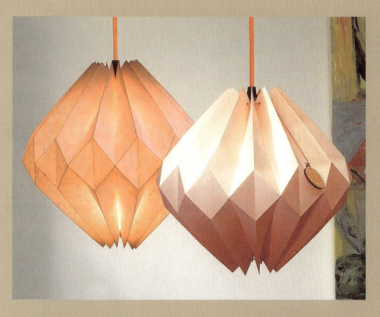

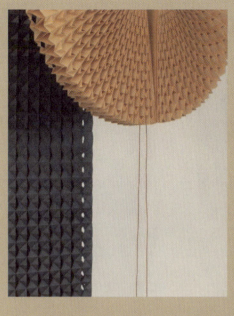

图 4-91 纸雕做成的灯具二

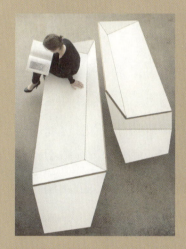

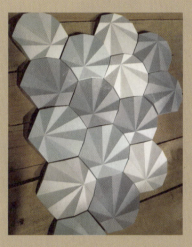

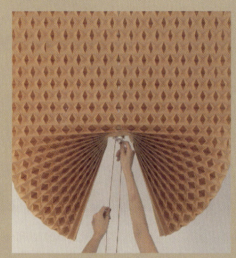

图 4-92 纸雕做成的沙发　　图 4-93 纸雕做成的背景墙模板　　图 4-94 折叠再生纸制作而成的窗帘

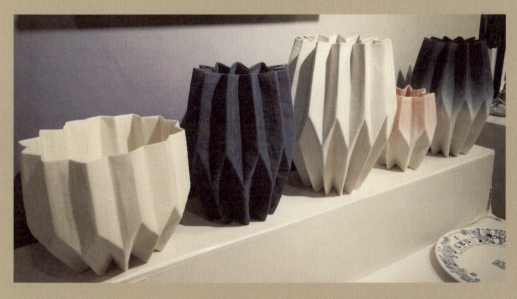

图 4-95 纸雕做成的容器一

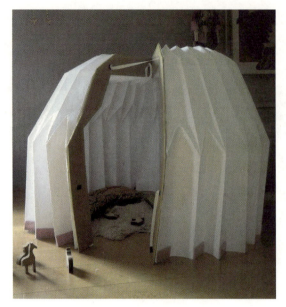

图 4-96 纸雕做成的容器二

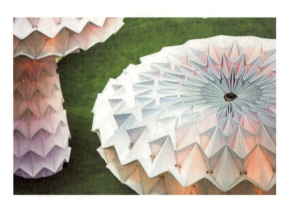

图 4-97 纸雕做成的装饰品

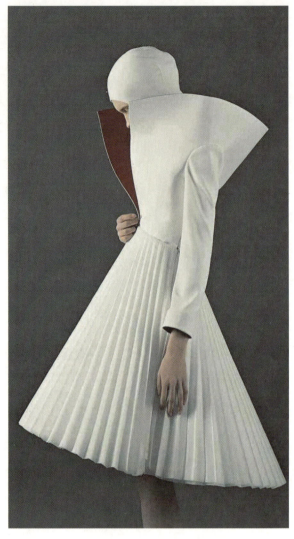

图 4-98 纸雕做成的服装

三、学习任务小结

本节学习了纸雕的成型规律、特点、种类以及设计制作方法，认识了纸材的特性，学习了如何用块面的分割、组合、折曲、卷曲的方法完成一件纸雕作品。希望同学们通过欣赏纸雕在艺术设计中的创意和应用，关注生活中有趣的形象，感受生活与艺术的丰富多彩。同时，多动手制作纸雕作品，在实践中总结经验和方法。

四、课后作业

（1）为自己的家设计制作一件造型简练、有生活趣味的纸雕艺术作品。

（2）制作一件造型简练的纸圆雕作品，可多人合作。

项目五

设计构成经典案例赏析

教学目标

（1）专业能力：能通过了解设计构成在建筑设计、室内设计和平面设计领域中的应用，提升审美能力；能通过经典案例赏析，学会运用设计构成的理念分析、概括和理解优秀设计作品。

（2）社会能力：能通过各种信息渠道有效地搜集设计构成应用于设计领域的经典案例，了解设计作品的背景、主题、流派和典型特征，并能够生动地表述出来。

（3）方法能力：资料搜集、整理和展示能力，设计案例分析、理解能力。

学习目标

（1）知识目标：设计构成在建筑设计、室内设计和平面设计领域中的应用。

（2）技能目标：能搜集、整理和展示设计构成在设计领域应用的经典案例。

（3）素质目标：能够深度挖掘设计构成在设计领域应用的经典案例；发掘建筑设计、室内设计各艺术流派的艺术观点和代表性艺术观念，并能清晰表述其作品的艺术内涵，培养自己的综合审美能力。

教学建议

1. 教师活动

（1）教师通过展示大量设计构成在设计领域应用的经典案例，提高学生对设计构成的深层次理解。

（2）引导学生发掘中华传统艺术、西方经典建筑设计艺术和现代室内设计艺术中运用了设计构成理念的经典作品，并能够创造性地提炼和整理出来。

2. 学生活动

（1）搜集和整理设计构成在设计领域应用的经典案例，并现场展示和讲解，训练语言表达能力和综合审美能力。

（2）深度解析设计构成在设计领域应用的案例，并形成系统资料，为今后的设计创作储备素材。

一、学习问题导入

本章主要学习设计构成在建筑设计、室内设计和平面设计领域的应用知识，选取了大量具有代表性的经典设计案例，图文并茂地展示出来，希望能引导大家欣赏经典作品、深刻理解经典作品，提高自身的美学素养。

二、学习任务讲解

设计构成理论是建立在艺术设计规则和美学原则基础上的，在建筑设计、室内设计和平面设计领域应用广泛。设计构成以其独特、多维度的特点，在设计领域担当着多种角色，在增强设计作品感染力和视觉冲击力方面发挥了积极作用。平面构成在设计领域运用其抽象的点线面形态，以及重复、近似、渐变、发射、特异、密集、对比和肌理等构成形式，将设计元素进行分解和重组，丰富了设计的语言和创作方式，提升了设计师的设计认知能力、分析能力、构想能力和创造能力。色彩构成通过对色彩原理的探究，帮助设计师建立色彩设计体系，完善色彩的组合与搭配理论，并将色彩设计作为设计的主题与情感依托，应用于实际的设计方案中，增强了设计的艺术美感和艺术魅力。立体构成以力学理论为依据，在视觉规律和材料基础上按照一定规则排列造型要素，有效地丰富形态的空间感和立体感。

设计构成在设计领域的应用案例如图 5-1～图 5-16 所示。

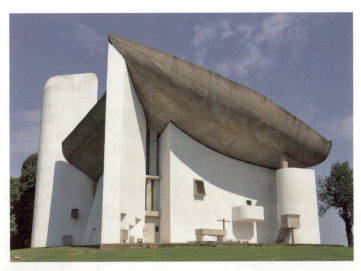
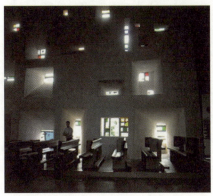
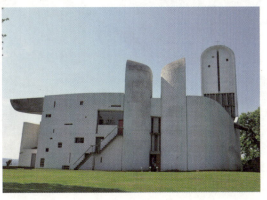

现代主义建筑大师柯布西耶设计的朗香教堂是粗野主义建筑的代表。教堂外立面犹如一个蟹壳，形成不规则体块的组合，打破了轴对称的古典建筑样式，外墙设置了很多大小不一的空洞，将阳光引入室内并形成光束效果，营造教堂的神圣感。

图 5-1 设计构成在建筑设计领域的应用案例一

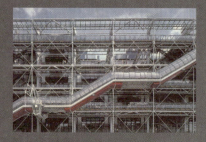
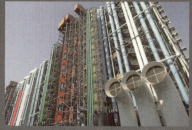
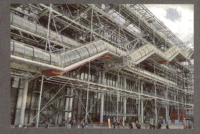
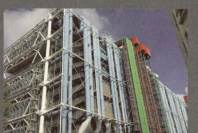

高技派建筑风格代表建筑师罗杰斯和皮亚诺设计的巴黎蓬皮杜国家艺术中心，采用暴露管道和结构的形式，唤起人们对工业时代的记忆。这些暴露的管道充分体现了设计构成中直线所具有的力度感和稳定感，让建筑表现出严谨、庄重、时尚的品质。

图 5-2 设计构成在建筑设计领域的应用案例二

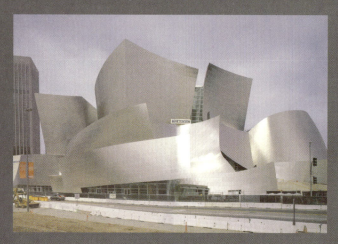
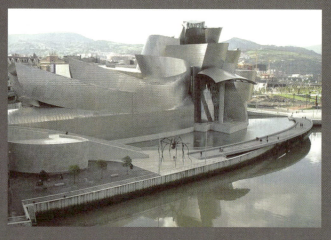
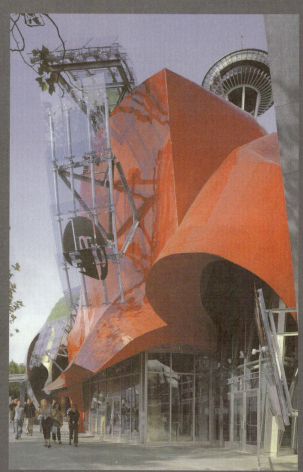

图 5-3 设计构成在建筑设计领域的应用案例三

著名建筑师弗兰克·盖里设计的华特·迪士尼音乐厅、西雅图贝纳罗亚音乐厅和毕尔巴鄂古根海姆博物馆采用解构主义设计手法，流动的曲面，夸张变形的体块，让建筑极富动感，成为所在城市的地标性建筑。

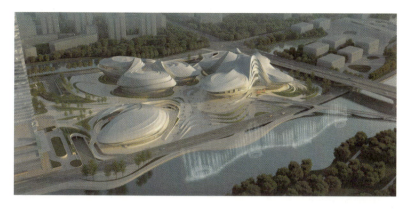

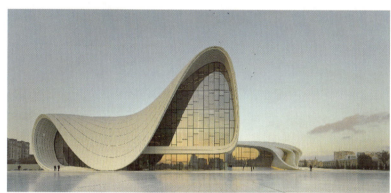

著名建筑师扎哈·哈迪德设计的长沙梅溪湖国际文化艺术中心大剧院和阿塞拜疆盖达尔·阿利耶夫文化中心，将流畅、极富动感的曲线和块面结合起来，大胆运用空间和几何结构，表现出都市建筑繁复的特质和丰富的形态变化。让建筑柔美而不失刚毅，夸张而不失美感。表现出建筑灵动、优雅、贴近自然的浪漫品位。

图5-4 设计构成在建筑设计领域的应用案例四

建筑大师伊东丰雄设计的"TODS"大楼和蛇形画廊。伊东丰雄的建筑崇尚自然形态，讲究流动性、飘逸性和轻盈性相结合，运用点线面设计手法，表现建筑的生命力和活力。

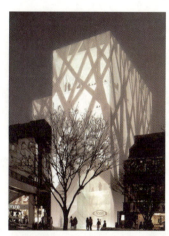

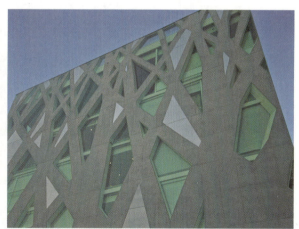

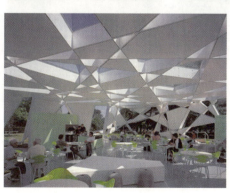

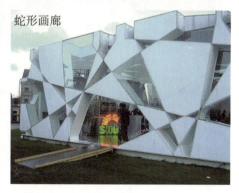

蛇形画廊

图5-5 设计构成在建筑设计领域的应用案例五

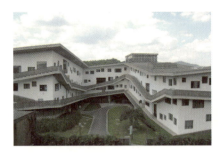
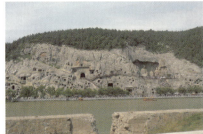
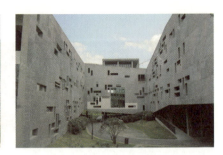

王澍，中国著名建筑师、国际建筑领域最高奖"普利兹克奖"唯一中国籍得主，设计的中国美术学院象山校区建筑，从中国传统经典建筑龙门石窟中获得灵感，又将设计构成中的点线面灵活应用到建筑立面的设计中，创造出极富动感和艺术美感的建筑形象。

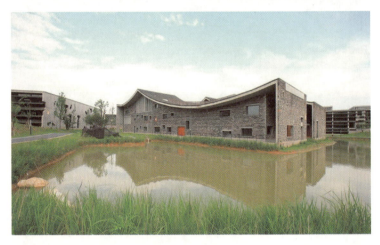

图 5-6 设计构成在建筑设计领域的应用案例六

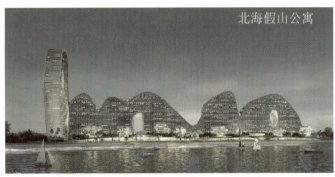

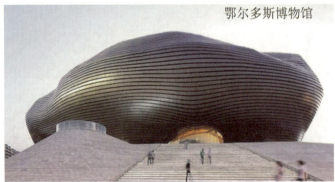

图 5-7 设计构成在建筑设计领域的应用案例七

著名建筑师马岩松设计的建筑讲究象征性，北海假山公寓将广西最著名的桂林山水融入建筑的外形设计中，让建筑外形形成连绵起伏的曲线，显得动感十足。鄂尔多斯博物馆和哈尔滨大剧院都将曲线和曲面发挥到极致，让建筑展现出灵动、优美的体态。

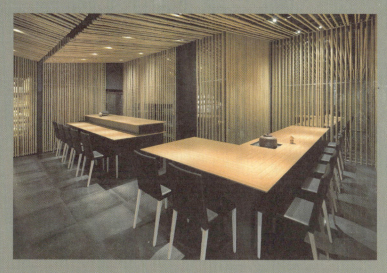
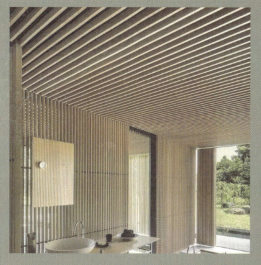
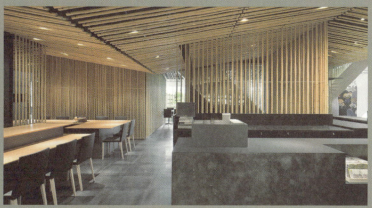

著名设计师隈研吾设计的室内空间多采用竹、木、石等自然材料,营造出宁静、优雅、朴素的空间环境。直线条的大量使用,让室内空间显得庄重、典雅、简洁、大方。

图 5-8 设计构成在室内设计领域的应用案例一

本套办公空间室内设计以黄色为主调,在色彩设计上,应用了色彩对比的原理,用明度低、纯度低的灰色背景衬托明度高、纯度高的柠檬黄色墙面和蓝色沙发。方案中的造型设计也别具一格,木工尺做成的装置以及由阿拉伯数字叠加而成的隔断,都显得创意十足。

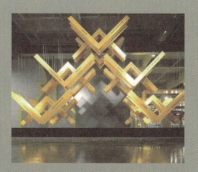

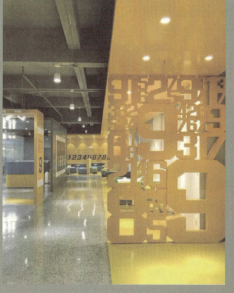

图 5-9 设计构成在室内设计领域的应用案例二

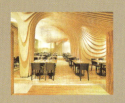
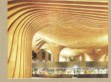
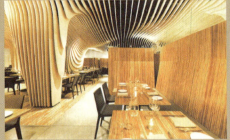
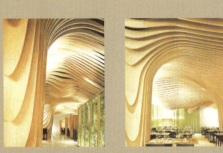
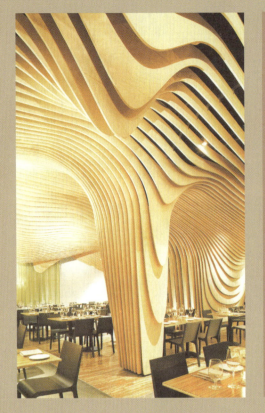

本套餐厅设计方案运用曲线构成的手法，将天花和立面用曲线形的板材包裹起来，形成蜿蜒起伏的波浪形线条，让空间充满动感和视觉冲击力，营造出时尚、现代、个性十足的环境氛围。

图 5-10　设计构成在室内设计领域的应用案例三

设计构成

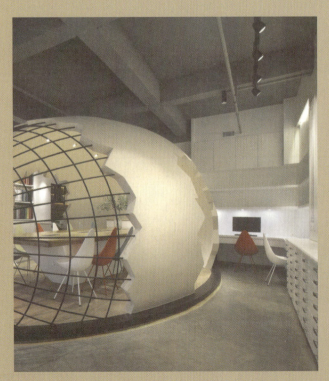
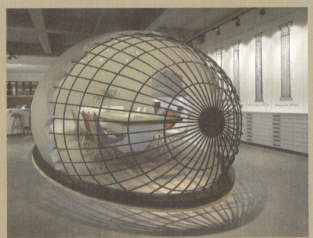
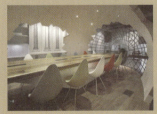
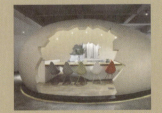

图 5-11　设计构成在室内设计领域的应用案例四

本套室内办公空间是专为大学生创业设计的共享办公空间。设计上采用虚拟空间的形式，在大的空间内设置了鸡蛋形状的小空间，寓意创业孵化。小空间采用半开敞式设计，线面结合，成为空间中的焦点和视觉中心，同时又与周围的空间有机融合。

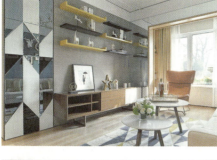
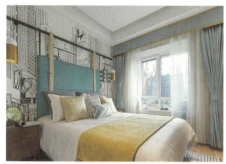
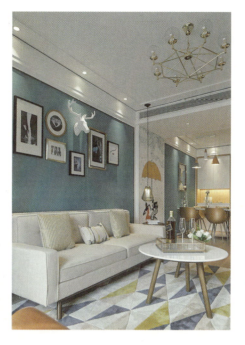

这套具有波普艺术风格的现代都市居室将平面构成和色彩构成手法运用得较好。客厅沙发背景墙大小交错的挂画形成点的节奏感，电视柜旁边的镜柜用了面的正负形交错手法，卧室背景墙的线描手绘墙纸则使用了肌理构成的技巧。整个室内空间传达出时尚、浪漫、个性化的氛围和品质。

图 5-12 设计构成在室内设计领域的应用案例五

本套室内设计方案运用了色彩构成中的色彩对比手法——冷色与暖色的对比、鲜艳色与灰色的对比，让整个空间色彩丰富、艳丽，极具艺术美感和浪漫气质。

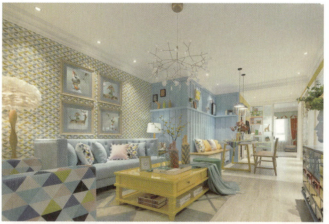
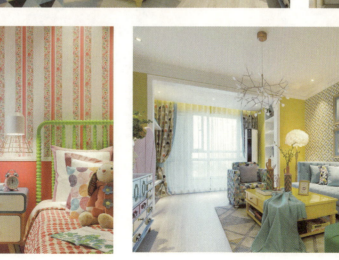
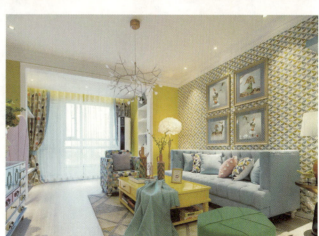

图 5-13 设计构成在室内设计领域的应用案例六

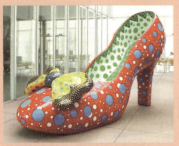
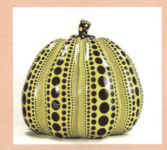
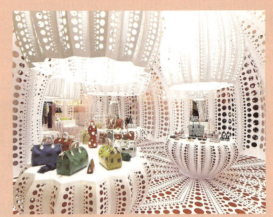

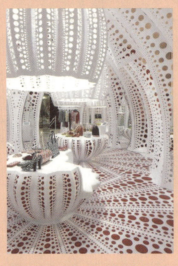

图 5-14 设计构成在产品设计和展示设计领域的应用案例

设计师草间弥生的设计作品运用点的构成元素组织空间的造型形态，大小变化、交错纵横的点让形象充满节奏感和韵律感，显得生动、活泼，极富装饰美感和视觉冲击力。

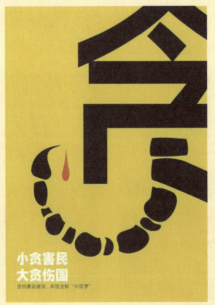

这两幅海报设计将文字与图形转化成黑色的点线面构成符号，在浅黄色背景的衬托下显得格外醒目，主题鲜明而突出，视觉冲击力强，起到了警示作用。

图 5-15 设计构成在平面设计领域的应用案例

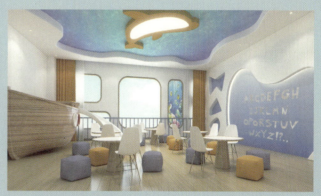

图 5-16 设计构成在建筑设计和室内设计领域的应用案例

 本套幼儿园设计方案以海洋为主题，将海浪、水滴、魔鬼鱼、章鱼等设计元素转化成点线面的符号，有机地应用到建筑外观设计和室内界面造型设计之中，让置身其中的小朋友仿佛走进了一个海洋的童话世界。

三、学习任务小结

 本章学习了设计构成在建筑设计、室内设计和平面设计领域的应用。对经典设计案例中设计构成应用手法的分析与归纳，提升了艺术鉴赏能力和艺术审美能力。课后，同学们应多搜集和整理设计构成在设计领域应用的经典案例，并能够现场展示和讲解，训练自己的语言表达能力。

四、课后作业

（1）搜集 10 幅设计构成在建筑设计领域的应用案例作品，并制作成 PPT。
（2）搜集 10 幅设计构成在室内设计领域的应用案例作品，并制作成 PPT。

参考文献

[1] 贡布里希. 艺术发展史[M]. 范景中, 林夕, 译. 天津: 天津人民美术出版社, 2001.

[2] 王受之. 世界现代建筑史[M]. 北京: 中国建筑工业出版社, 1999.

[3] 王受之. 世界现代设计史[M]. 4版. 广州: 中国青年出版社, 2002.

[4] 陈志华. 室内设计发展史[M]. 4版. 北京: 中国建筑工业出版社, 2010.

[5] 热尔曼·巴赞. 艺术史[M]. 刘明毅, 译. 上海: 上海美术出版社, 1989.

[6] 许亮, 董万里. 室内环境设计[M]. 重庆: 重庆大学出版社, 2003.

[7] 尹定邦. 设计学概论(修订本)[M]. 长沙: 湖南科学技术出版社, 2010.

[8] 席跃良. 设计概论[M]. 北京: 中国轻工业出版社, 2006.

[9] 潘吾华. 室内陈设艺术设计[M]. 3版. 北京: 中国建筑工业出版社, 2013.

[10] 汪芳. 平面构成[M]. 杭州: 浙江人民美术出版社, 2004.

[11] 凌小红. 构成设计与应用[M]. 北京: 化学工业出版社, 2011.

[12] 周至禹. 设计色彩[M]. 北京: 高等教育出版社, 2006.

[13] 王卫军, 王靖云. 色彩构成[M]. 北京: 中国轻工业出版社, 2013.

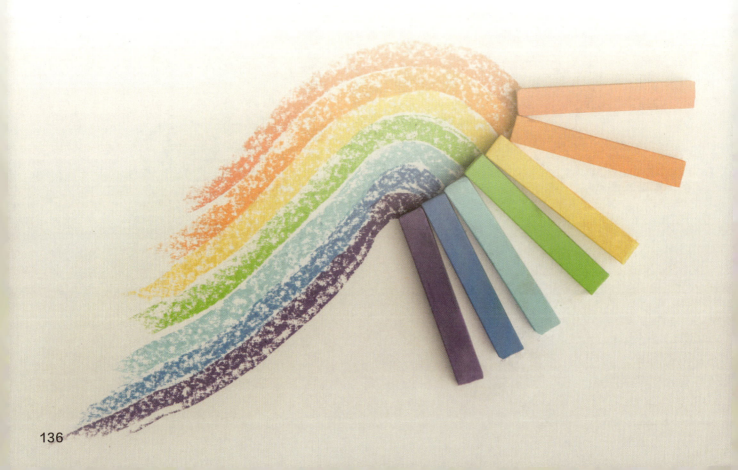